인천, 담다

고제민

이 도서의 국립중앙도서관 출판예정도서목록(CIP)은 서지정보유통지원시스템 홈페이지(http://seoji.nl.go.kr)와 국가
자료공동목록시스템(http://www.nl.go.kr/kolisnet)에서 이용하실 수 있습니다.(CIP제어번호: CIP2017030172)

인천 담다
고제민

2017년 11월 21일 초판 1쇄 발행

지은이 고제민
펴낸이 조기수
펴낸곳 출판회사 헥사곤 Hexagon Publishing Co.
등 록 제2017-000054호 (등록일: 2010. 7. 13)
주 소 경기도 용인시 수지구 죽전로 238번길 34, 103-902
전 화 070-7628-0888, 010-7216-0058
팩 스 0303-3444-0089
이메일 joy@hexagonbook.com, coffee888@hanmail.net
website www.hexagonbook.com

© 고제민 2017 Printed in Seoul, KOREA

 ISBN 978-89-98145-91-0 03650

** 본 작품집은 IF C 인천문화재단 문화예술지원사업 일반공모에서 지원받은 사업입니다.

인천, 담다

고제민

인천, 담다

인천을 담은 그림과 이야기를 엮어 두 번째 책을 내게 되었습니다. 이번에는 그동안 지역 일간지 '인천in'의 〈엄마가 된 바다〉와, 시정 소식지 '굿모닝 인천'의 〈섬 그림 되다〉에 연재한 작품들을 추가해 담았습니다.

인천은 제가 나고 자란 곳이지만 철없을 때에는 겉돌았는지 나이가 들어서야 제대로 만나는 듯합니다. 늦게나마 이렇게 고향의 정체성을 찾게 된 게 고맙기도 하고, 한편으로는 나 자신을 찾아 담아내는 일이 참 힘들기도 했습니다.

나의 정체성을 찾게 해준 노을진 북성포구, 삶의 애환이 너무나 진해 화폭에 담아내기가 힘들었던 괭이부리 마을, 옛날 기억이 새록새록 떠오르며 잃었던 나를 되찾은 송월동 골목, 평화의 열망이 강한 백령도, 감춰진 보석처럼 신비로운 전혜

의 섬 굴업도, 과거와 현재가 만나며 서로 다른 문화가 공존
하는 경계의 도시 개항장, 힘겨운 작업이었지만 하나도 놓칠
수가 없었습니다.
 인천의 바다와 항구, 섬, 마을, 사람들 이야기를 그려내는
작업으로 사라져가는 인천과 새로이 창조되는 인천을 담고
자 했습니다. 사그라지고 말 삶의 빛깔을 기록하는 일이라도
좋겠다는 심정으로 작업을 했습니다.

1
인천항

18

2
인천의 섬

76

3
인천 마을 이야기

154

4
글과 스케치
186

인천항

자식 떠나보내는 엄마 - 인천항만

　나이가 들어선 자꾸 이런 생각이 든다. 바닷가에서 나고 자란 게 나에겐 무슨 숙명 같고 애써서 가꾸어 온 나를 벗어 버리면서 만나게 된 게 결국 바다였다고. 다른 사람을 진심으로 만나고 이웃을 보게 되면서 결국 바다로 가게 되었고, 바다는 나에게 삶 그 자체로 보였다. 이제는 바다를 그리는 일은 인생을 담아내는 일이 되었다.

　"먼 길을 돌아와 늙은 어머니의 품을 찾듯 연안의 항구와 섬을 다녔다. 먼 옛날 기억에 오버랩 되는 고향 인천을 그리는 일은 나를 다시 찾는 작업이기도 했다. 나를 확인하기 위한 기억의 반추가 나를 뚜렷하게 만드는가 싶기도 하고 여기저기 스며들어 나를 잃는 것 같기도 한데, 모두가 내 품인 것처럼 넉넉해지는 평안한 마음은 점점 더 커졌다. 소멸되면서 남은 흔적에서 느끼는 아쉬움과 향수, 새롭게 생성되어가는 모습에서 흔들리는 정체성, 또는 희망을 담아내고 싶었다. 꽃잎이 떨어지면 열매가 맺히는 것처럼 나를 비우면서 작가 정신이 스며든 것 같다. 처음에는 내가 맑아져야 무엇이든 비춰질 수 있다는 생각을 했었는데 갈수록 속으로 무엇인가 단단해지고 있다는 느낌이 든다."

엄마들이 그렇듯이 속으로 생명을 품어 낳아 기르고 나중에 다 떠나보내듯이 작업을 한다는 건 나에겐 여전히 어려운 과제이다. 나를 허무는 일도 어려웠고 비워낸 곳에 나의 작가 정신을 세우는 일도 아직 멀어 보인다. 더 나아가서 엄마처럼 생명을 낳아 떠나보낼 수 있을까 하고 의문이 생긴다. 바다를 들여다보면서 엄마를 다시 만나게 되고 엄마가 된다는 게 참 어렵다는 걸 새삼스레 느낀다. 애 둘을 낳아 어른으로 다 길렀는데 다시 만난 내 속의 엄마는 참 어렵다. 내 작업은 계속 그 어려운 엄마와 만나는 일이 될 것 같다.

바다, 포구 / 2012-15

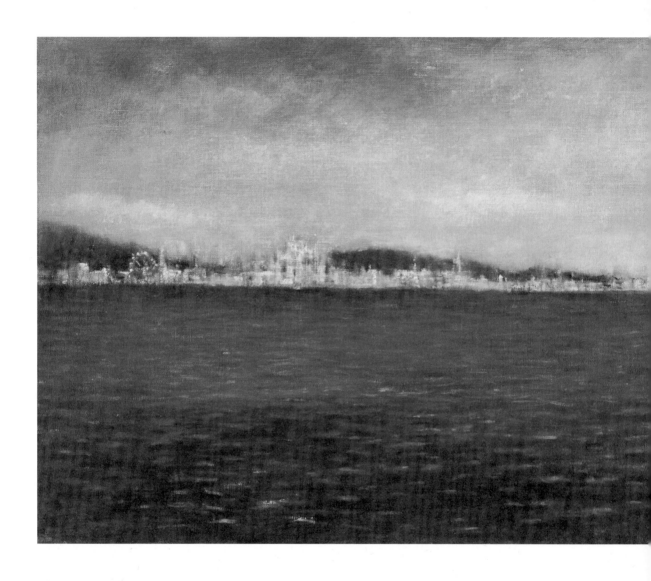

22 _ 인천, 담다

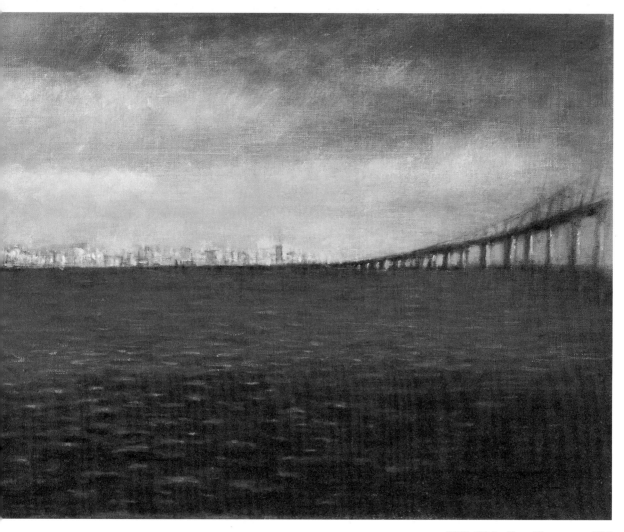

인천항 116.5×43cm Oil on canvas 2017

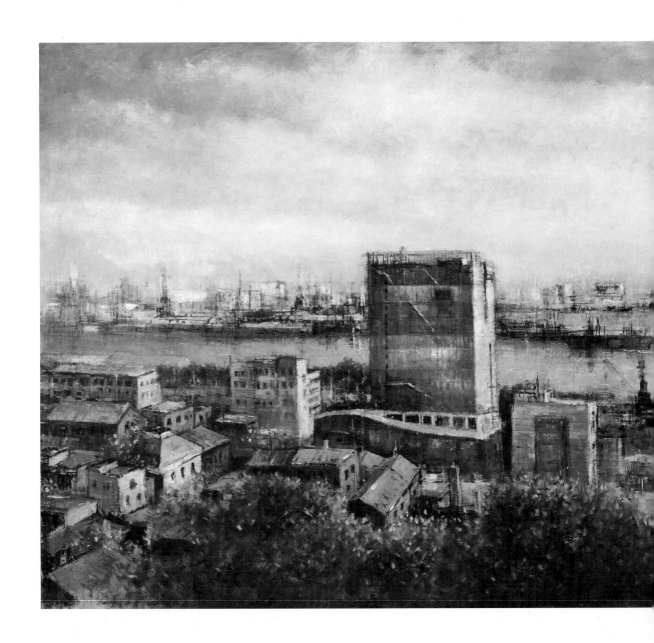

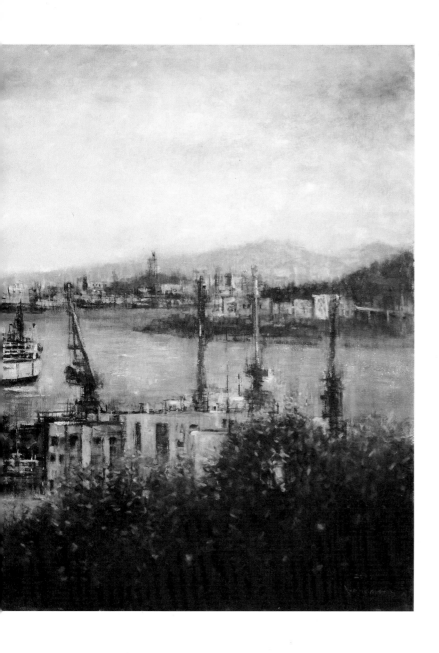

인천 문을 열다 – 내항
194×97cm
Oil on canvas 2017

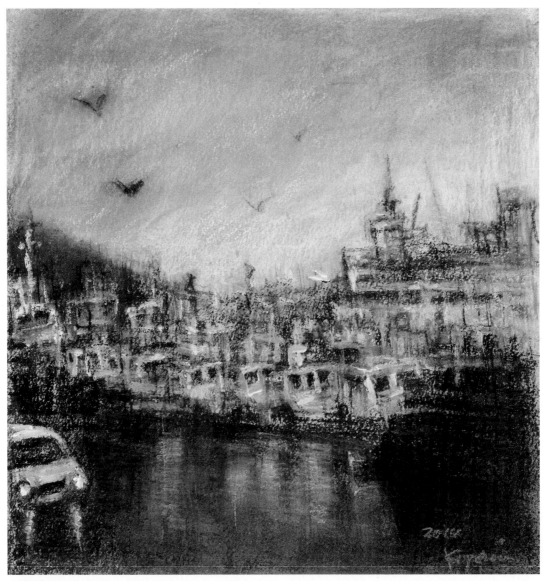

재생(再生) – 내항 1 40×40cm Conte, pastel on paper 2014

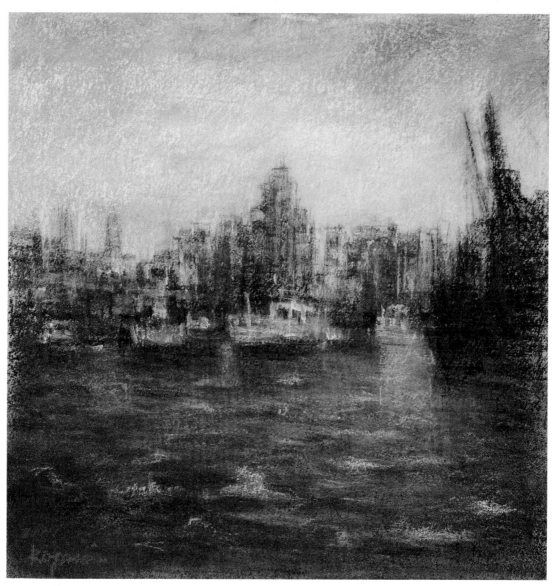

재생(再生) – 내항 2 40×40cm Conte, pastel on paper 2014

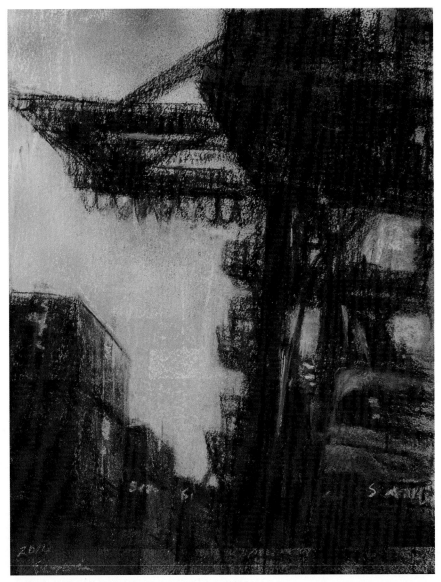

재생(再生) - 내항 3 40×51cm Conte, pastel on paper 2014

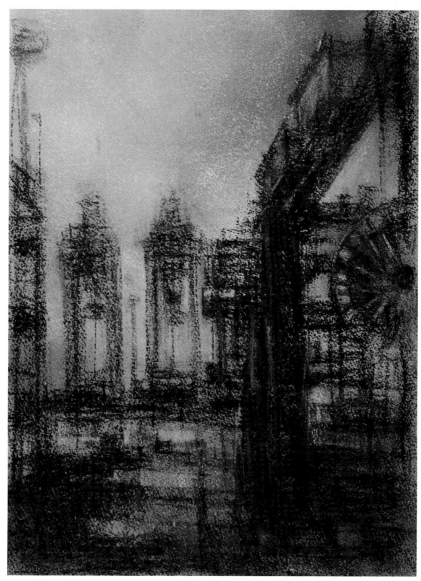

재생(再生) - 신항 1 31×41cm Conte, pastel on paper 2014

인천 내항 53×45cm Oil on canvas 2012

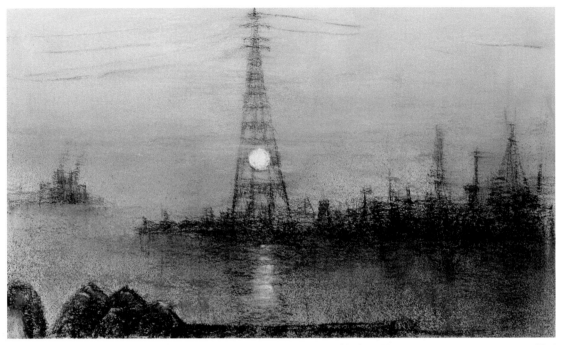

망각(忘却) – 북항 55×31cm Conte, pastel on paper 2014

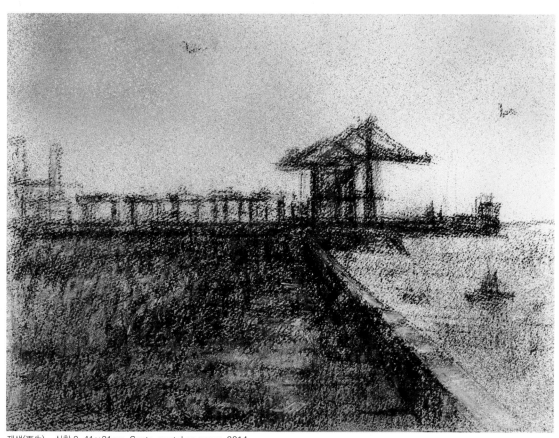

재생(再生) – 신항 2 41×31cm Conte, pastel on paper 2014

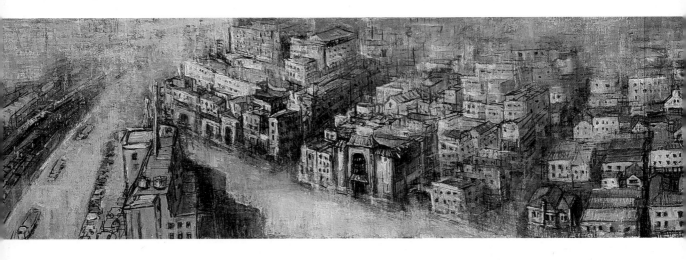

과거와 현재의 만남 - 개항장

 새로운 만남은 두렵기도 하지만 참 설레는 일입니다. 서로 너무 달라 불편하기도 하지만 그 사이에서 새로운 뭔가 태어나기도 합니다. 제가 태어나서 자란 인천은 이질적인 문화가 만나는 경계의 도시로 새로운 문화를 만들어 내는 곳입니다.

 개항이 될 때에는 서구 문물이 밀려들어 왔고 구한말에는 수많은 중국인들이 들어와 마을을 이루어 살았으며 해방이 되고는 북녘 사람들이 많이 내려와 터를 잡았습니다. 자유공원 둘레에 자리한 각국 조계지와 차이나타운, 북성동 마을에는 그 흔적이 그대로 남아 있어 수많은 사람들이 찾아오고 있습니다.

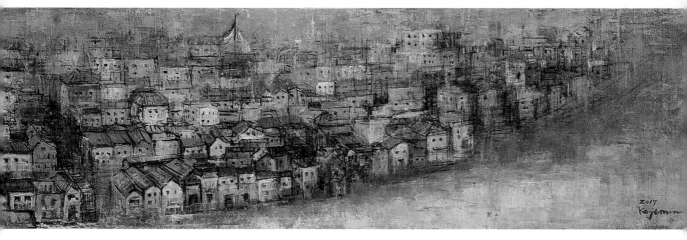

인천 개항장 – 시간을 걷다 186×46cm Acrylic on canvas 2017

　해안에서 내다보는 바다, 배가 들어오는 부두, 그 부둣가에 들어선 살림살이는 경계의 도시 인천을 고스란히 품어 담고 있습니다. 파도에 밀려들어와 겹겹이 쌓인 그 시간을 화폭에 담아내고 싶었습니다.

　바다에서 육지로 들어오는 문(門), 과거와 현재가 만나는 곳, 실향민 이주민이 들어와 어울려 사는 곳, 서로 다른 문화가 공존하는 경계의 도시 인천이 새로운 희망을 잉태하는 창조의 도시가 될 것을 기대합니다.

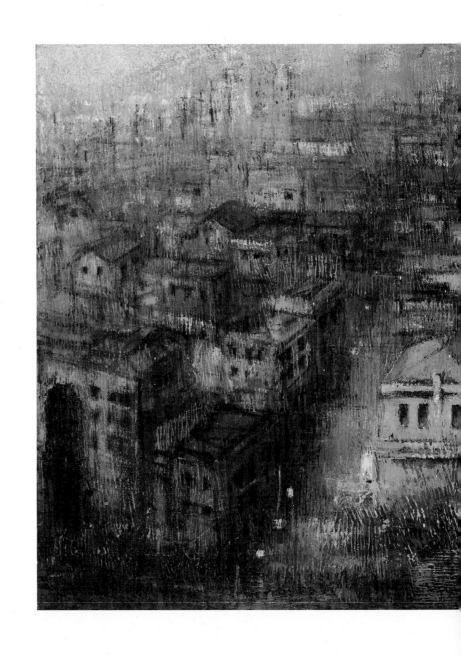

인천 개항장 - 시간의 겹
150×75cm Oil on canvas 2017

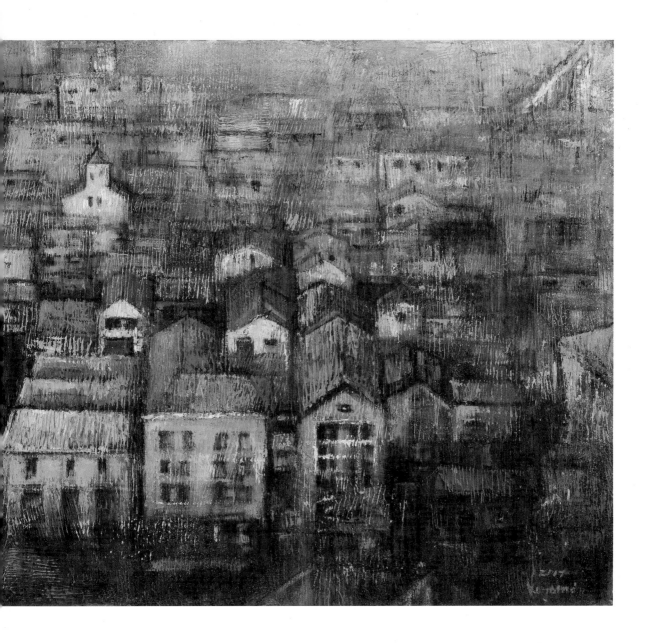

돌아와 다시 만난 엄마 품 - 북성포구

먼 길을 돌아와 늙은 어머니의 품을 찾듯 인천 연안의 항구와 섬을 다녔습니다. 특히 북성포구 작업은 옛날 기억을 되살려, 잊고 있던 나를 되찾는 일이기도 했습니다. 북성포구의 노을에 비친 나를 보며 마음속 엄마가 그리워졌습니다.

무엇이든지 늘 가까이 있으면 귀한 줄 모르는 게 사람 마음인 것 같습니다. 어른이 되어 머리가 희끗희끗해지니 그제서야 엄마 품과 고향이 그리워지는 모양입니다. 어릴 적 뛰어놀던 골목을 다시 찾고 구질구질하다고 꺼렸던 똥바다가 그리워진 걸 보니 나이가 든 모양입니다.

마음의 고향을 다시 느끼게 해주고 아름다운 노을을 간직한 채 그 자리를 지켜준 북성포구가 너무 고마웠습니다. 지금 북성포구는 개발 논란에 휩싸여 있습니다. 인천에서 그나마 남아 사람 냄새를 풍기던 곳이 사라질지 몰라 아쉽기만 합니다.

노을이 가장 아름다운 곳, 마음의 고향을 찾는 사람들에게 위로를 주는 곳, 고깃배가 들어 올 때면 사람들이 북적거려 마음을 설레게 하던 곳, 나

그네에게 노을이 비친 한 잔을 술로 이별의 여운을 달래게 하는 곳, 내음과 정취로 나를 바라보게 하는 곳, 항상 그 자리에 그 모습으로 있기를 바라며……

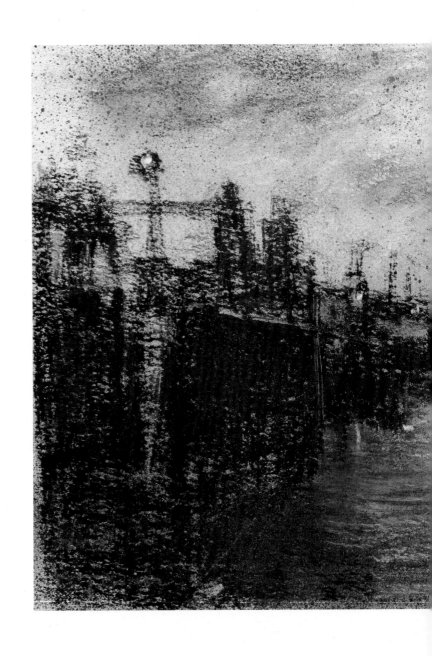

망각(忘却) – 북성포구 2
54×27cm Conte, pastel on paper 2014

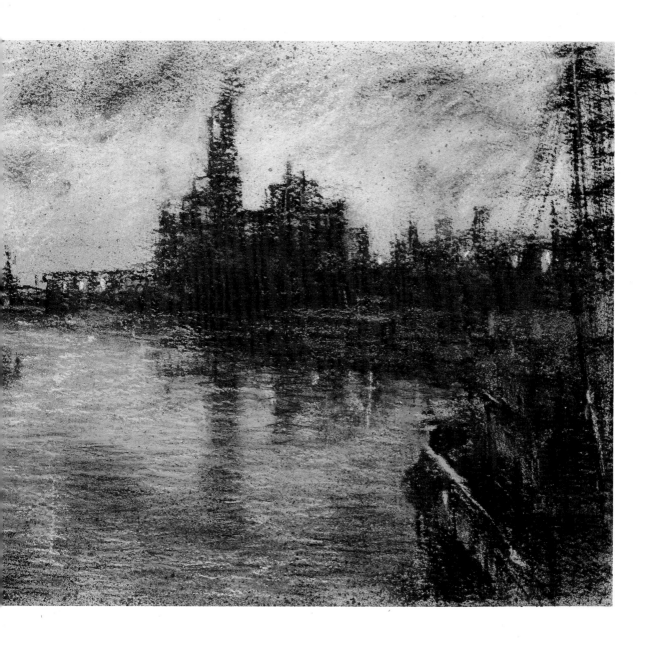

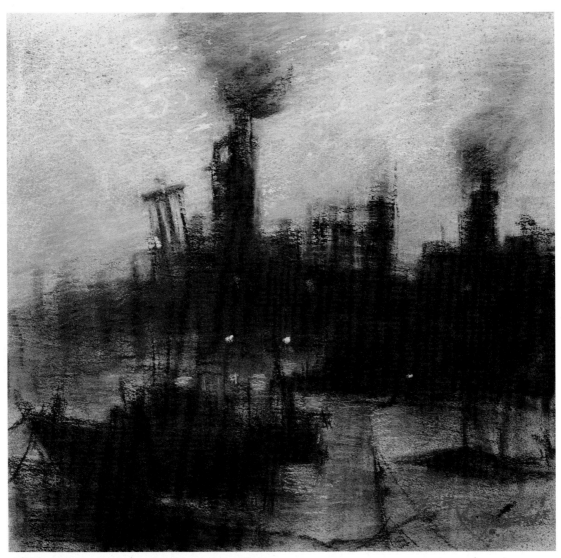

망각(忘却) – 북성포구 1 53×51cm Conte, pastel on paper 2014

북성포구 – 귀소 35×60cm Oil on canvas 2012

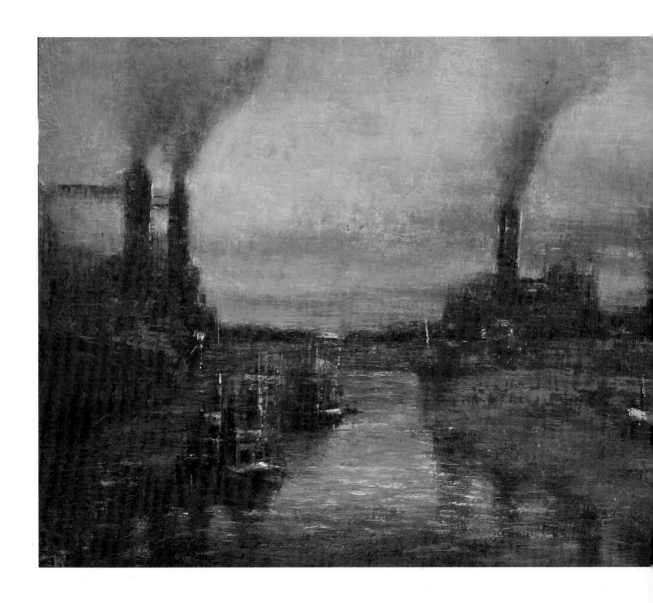

44 _ 인천, 담다

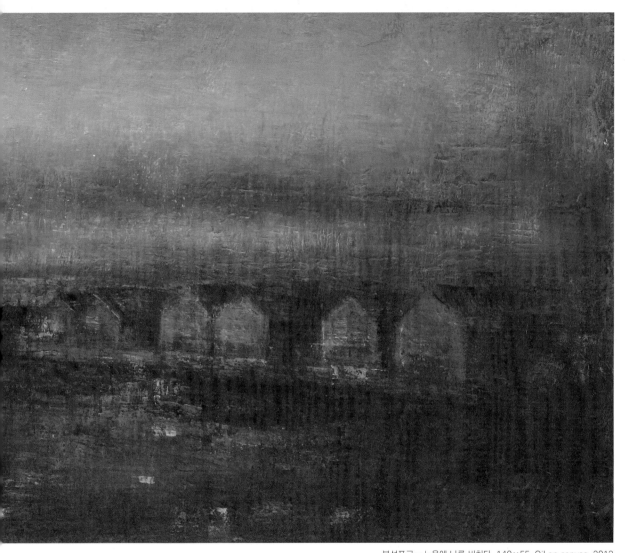

북성포구 – 노을에 나를 비치다 140×55 Oil on canvas 2012

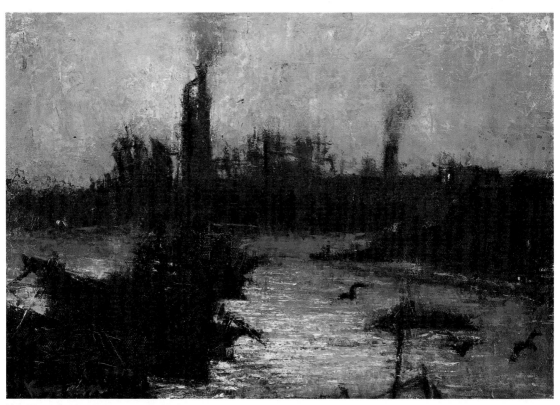

북성포구 - 노을 35×24 Oil on canvas 2012

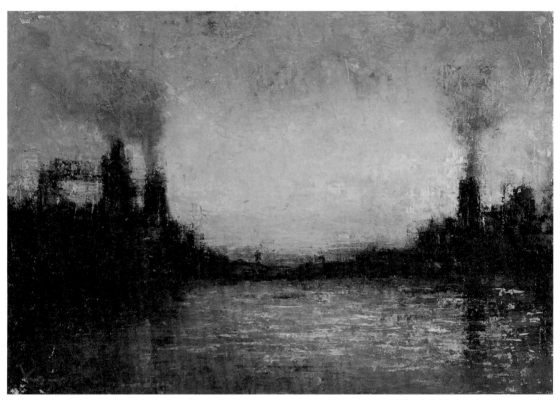

북성포구 – 노을 35×24 Oil on canvas 2012

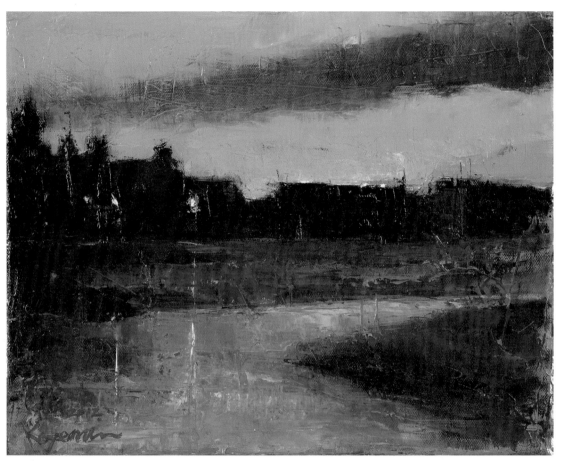

북성포구 - 노을 35×27.5㎝ Oil on canvas 2012

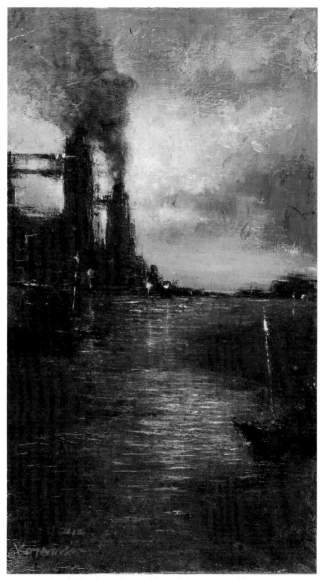

북성포구 – 노을 35×60cm Oil on canvas 2012

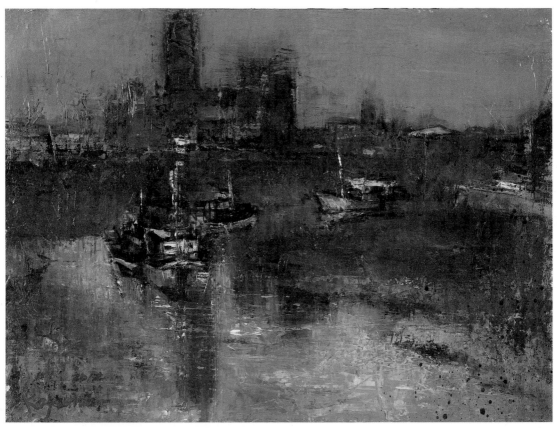

북성포구 – 노을 45.5×33.5cm Oil on canvas 2012

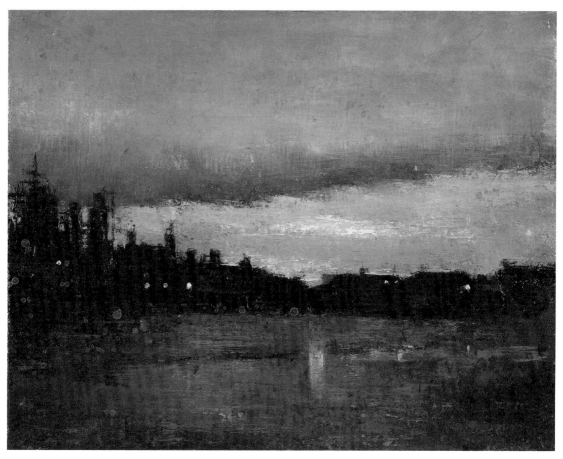

북성포구 – 노을 2 35×27.5cm Oil on canvas 2012

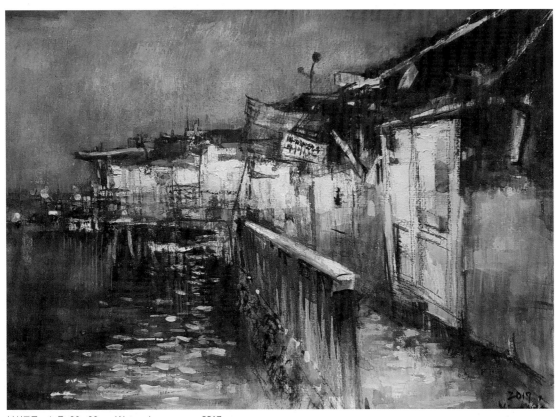

북성포구 – 노을 36×26cm Watercolor on paper 2017

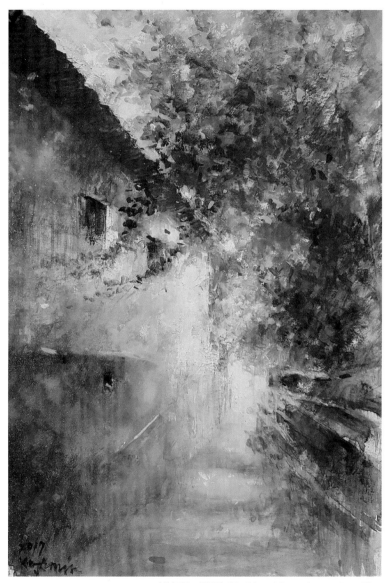

북성포구 - 골목길 26×36cm Watercolor on paper 2017

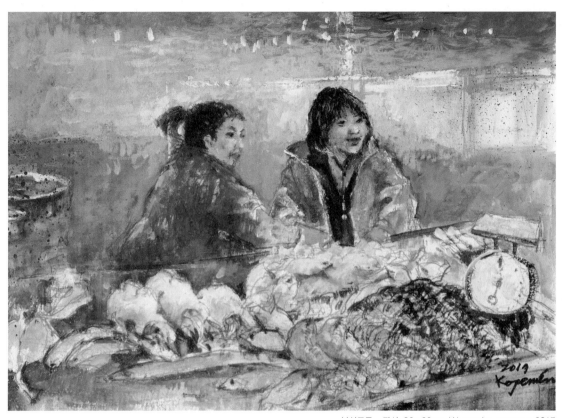

북성포구 – 파시 36×26cm Watercolor on paper 2017

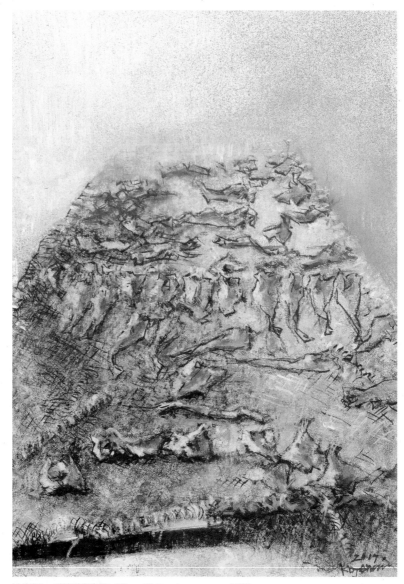

북성포구 - 생선 건조대 26×36cm Watercolor on paper 2017

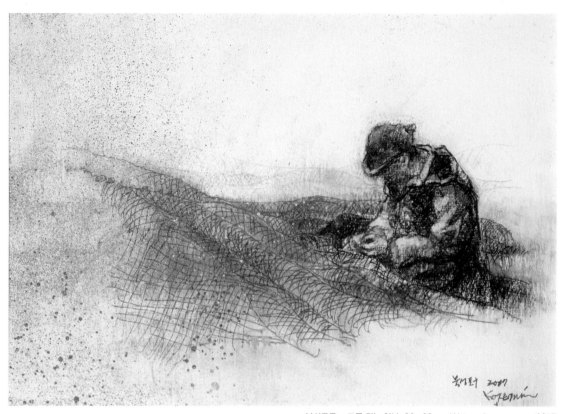

북성포구 - 그물 깁는 어부 36×26cm Watercolor on paper 2017

사람 사는 소리 그리워지는 포구 - 화수포구

화수포구에 가면 긴 갯골에 나란히 올라앉은 작은 배들이 물들어오길 기다리고 있는 정겨운 모습을 볼 수 있습니다. 포구 주변으로 작은 집들은 서로 붙어 의지하며 살고 있는 모습도 풋풋하여 전경과 내음이 참 정답습니다.

포구 입구의 돛 공장에서 꽝꽝거리며 부두를 울리는 기계 소리가 터져 나오면 포구가 깨어납니다. 공장의 낡은 작업화에선 켜켜이 쌓인 장인 정신과 세월이 느껴집니다. 지금도 그 자리를 떠나지 않고 지키는 분들로 인해 인천 포구의 맥이 이어져 가는 듯해 마음 한쪽이 뭉클해지고 숙연해집니다.

옛 포구의 흔적이 많이 사라져 쓸쓸하고 초라하긴 하지만 작은 대문 앞에 빨래처럼 널리어 햇빛을 흠뻑 쐬어 반짝이는 생선들은 지나가는 우리의 마음을 위로해줍니다.

돛 공장의 쇳소리, 어선들 출항하는 뱃고동 소리, 바닷바람에 펄럭이는 깃발 소리, 부뚜막에 모여 앉아 막걸리로 목 축이는 떠들썩한 소리, 포구의 사람 사는 소리들이 그립습니다.

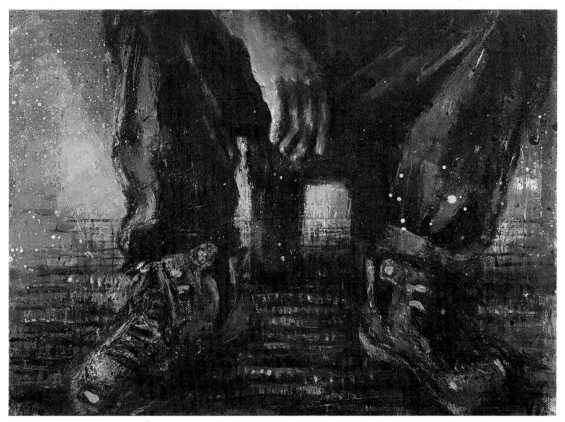

떠나지 못하는 사람들 - 인천 화수포구 닻공장 36×26cm Oil on canvas 2017

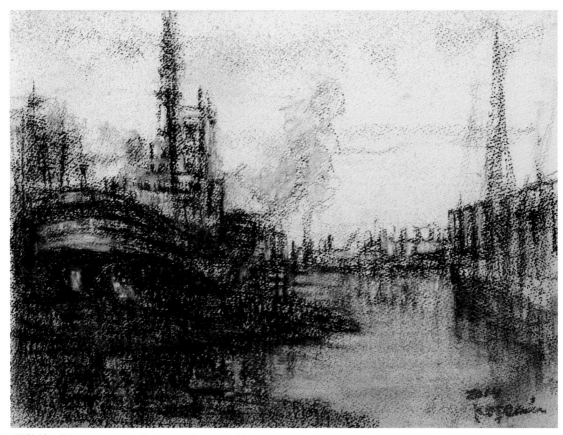

망각(忘却) - 화수포구 41×31cm Conte, pastel on paper 2014

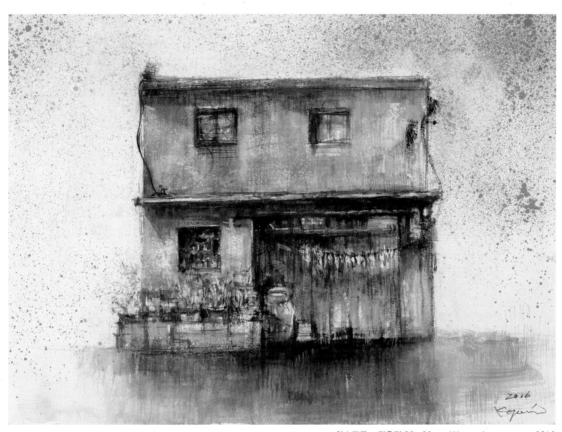

화수포구 – 작은집 36×26cm Watercolor on paper 2016

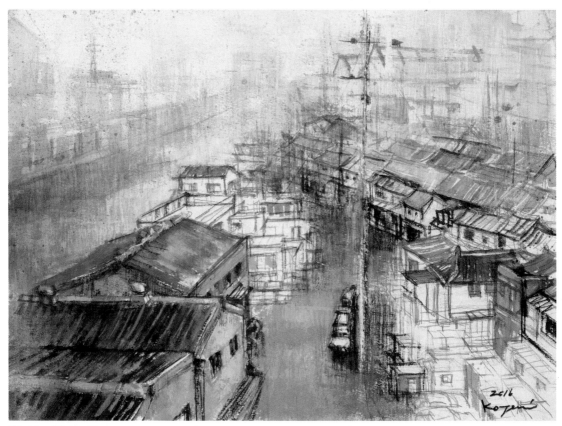

화수포구- 마을 36×26 Watercolor on paper 2016

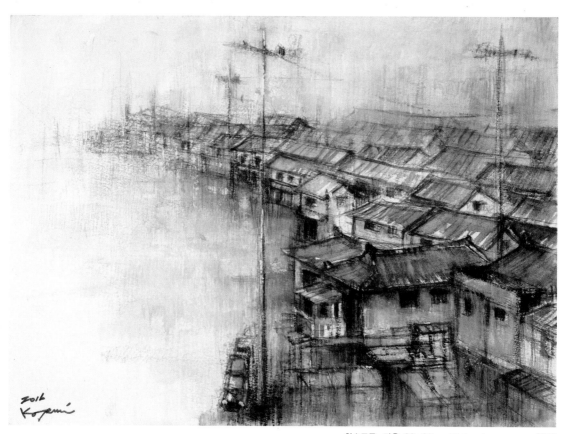

화수포구- 마을 36×26cm Watercolor on paper 2016

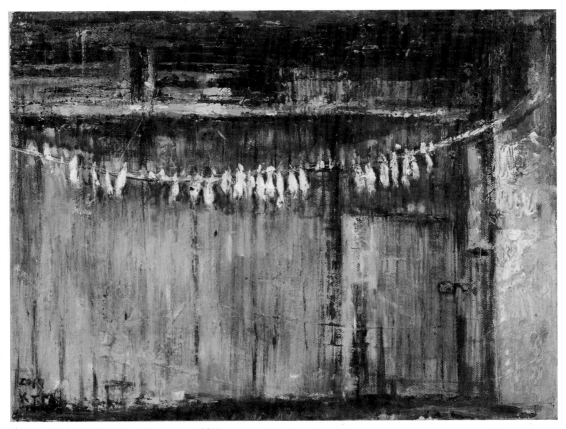

화수포구- 말리는 생선 36×26cm Oil on canvas 2017

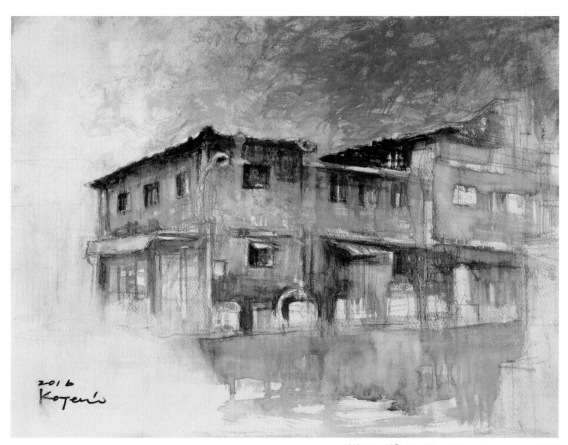

만석포구 - 마을 36×26cm Watercolor on paper 2016

개발의 뒷전으로 밀려나는 삶터
- 소래포구, 염전

 18일 새벽 1시 소래포구 어시장이 화재로 거의 타버렸다는 소식에 마음이 너무 안타까웠습니다. 인천에 남아있는 포구들이 개발로 없어져서 마음이 안 좋은 상태에서 화재까지 나니 이러다가 인천의 정취를 느낄 수 있는 곳이 남아 있지 않겠구나 하는 두려움까지 들었습니다.
 소래포구에는 국내 유일의 협궤열차인 수인선이 있어 도심 생활에 지친 이들에게 바다 내음이 물씬한 서해의 아름다움과 70여 년이 넘은 재래 포구의 낭만과 정취에 흠뻑 빠져볼 수 있게 하는 대표적인 관광명소입니다.

 소래염전은 원래는 갯벌이었다가 1930년경에 우리나라 최대의 염전으로 조성되었으며 1996년에 폐염전이 되었습니다. 지금은 생태공원으로 변하여 그 흔적만 어렴풋이 남아있습니다.
 아픈 역사와 고단한 삶이 깃든 곳이 다 사라져 없어지기 전에 그 자취라도 남겨 둬야 한다는 심정으로 붓을 들었습니다. 아련한 향수라도 느낄 수 있도록….

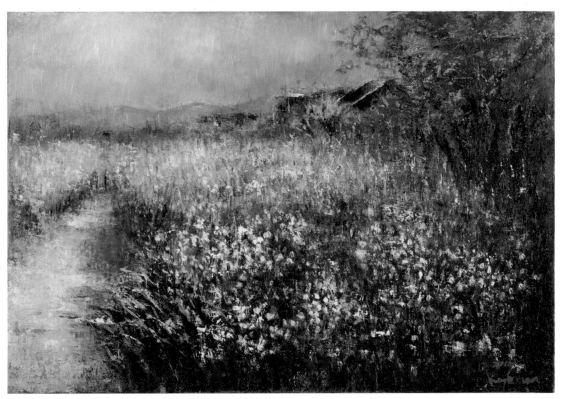

소래포구 – 꽃길 60.5×41cm Oil on canvas 2016

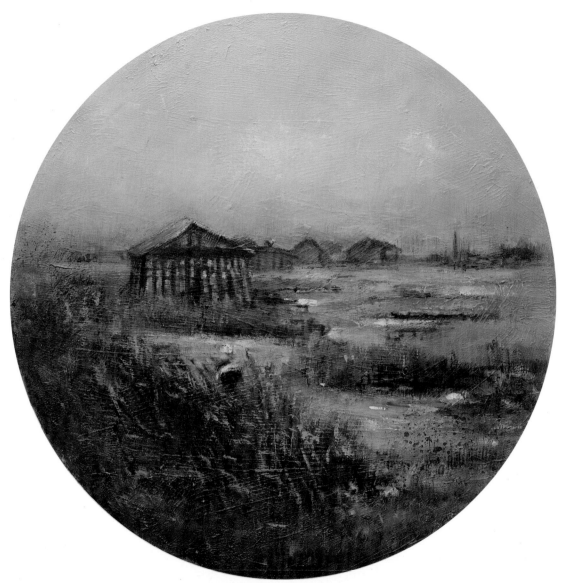

소래 – 염전 1　50cm　Oil on canvas　2012

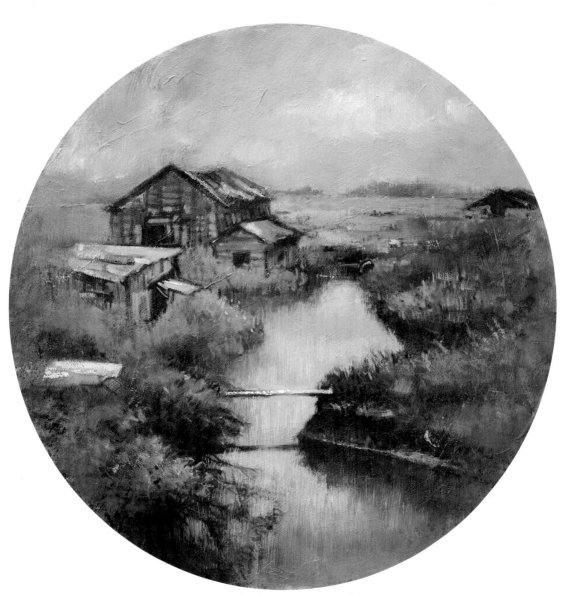

소래 – 염전 2 50cm Oil on canvas 2012

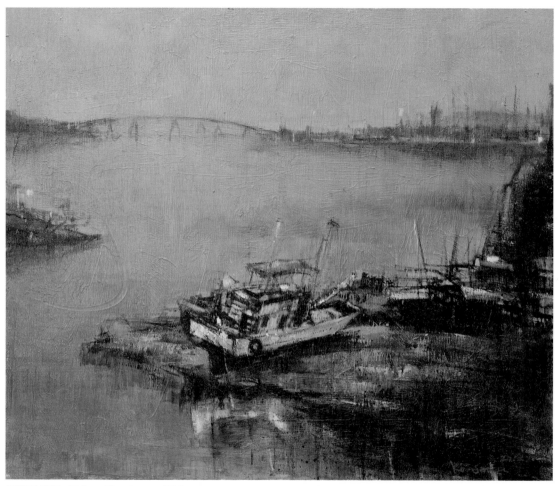

소래포구 72.7×60.6cm Oil on canvas 2012

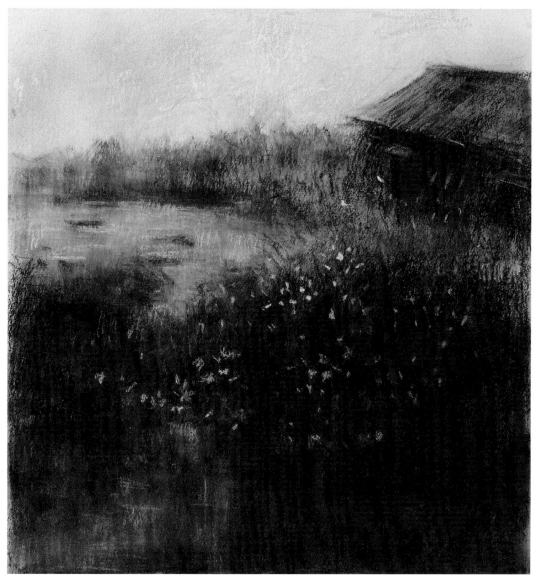

추억(追憶) – 소래염전 1 50×50cm Conte, pastel on paper 2014

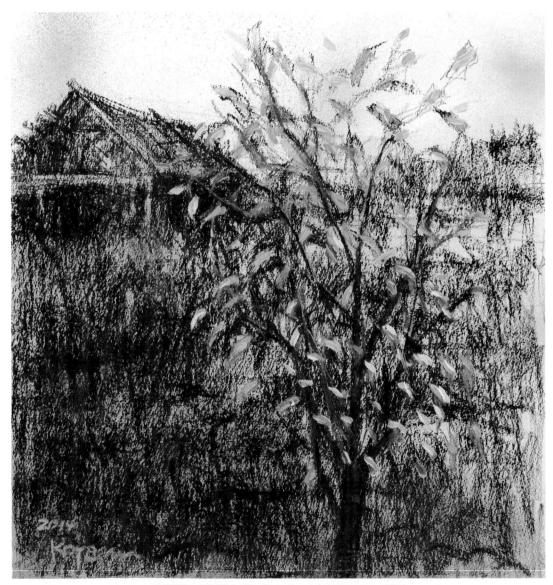

추억(追憶) – 소래염전 2 46×47cm Conte, pastel on paper 2014

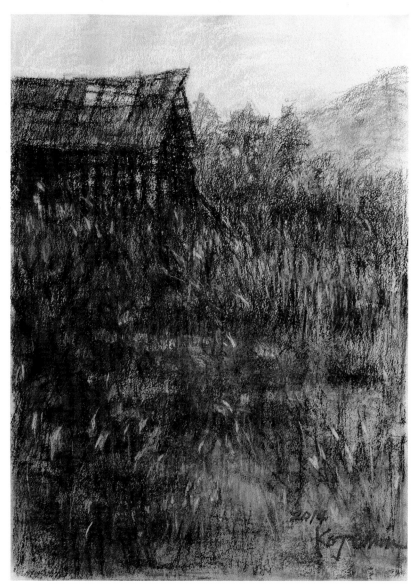

추억(追憶) – 소래염전 3 49×67cm Conte, pastel on paper 2014

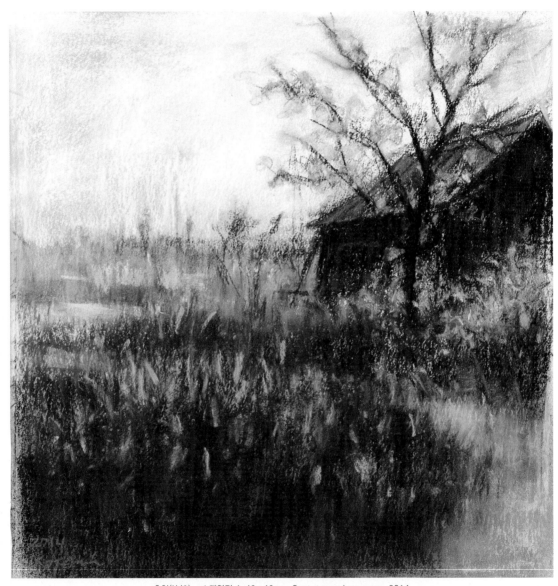

추억(追憶) - 소래염전 4 46×46cm Conte, pastel on paper 2014

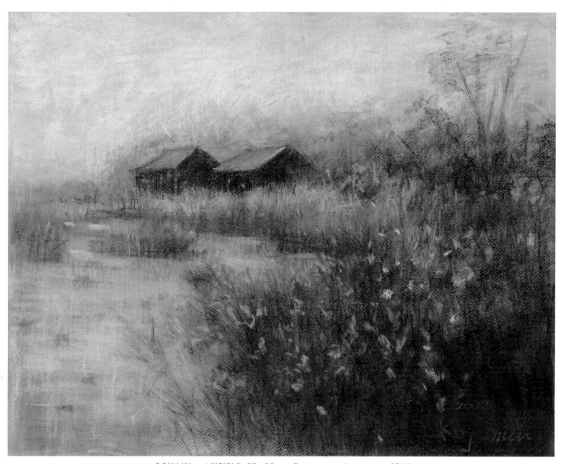

추억(追憶) – 소래염전 5 67×52cm Conte, pastel on paper 2014

인천의 섬

평화의 섬 - 백령도

 인천의 섬 중에서 백령도는 남과 북을 나눈 분단선의 최북단에 있는 섬으로 수난의 역사에 대한 아픈 기억을 끊임없이 호출하는 공간이며 그만큼 평화에 대한 시민의 열망을 상징하는 곳이기도 합니다. 어찌보면 평화를 잉태할 태반이 될 수도 있지 않을까 하는 생각이 듭니다.

두무진 – 기도
33.2×77cm
Oil on canvas 2013

백령도 – 사곶해변 16×22.5cm Watercolor on paper 2013

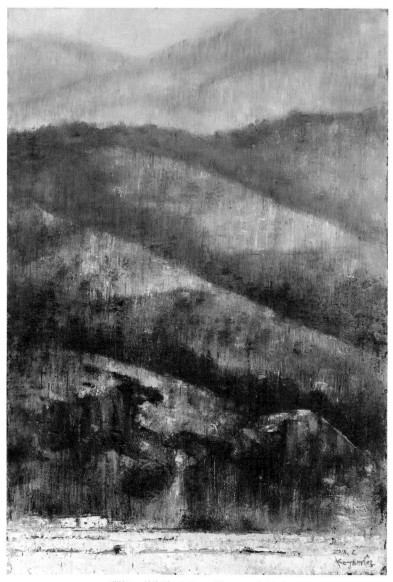

백령도 - 설산 80×117cm Oil on panel 2013

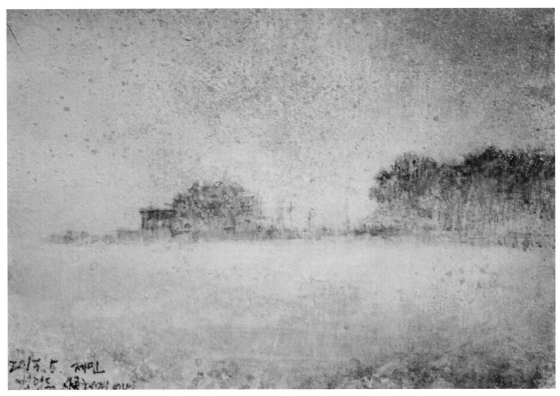

백령도 - 해무 2 22.5×16cm Watercolor on paper 2013

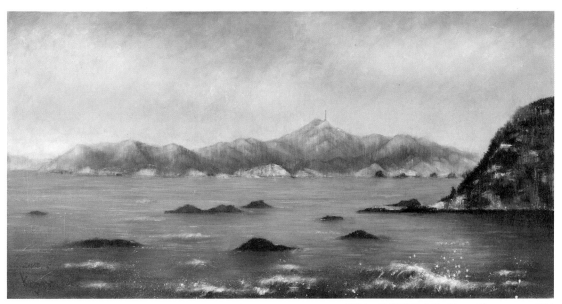

백령도 – 기원(祈願) 150×75cm Oil on canvas 2013

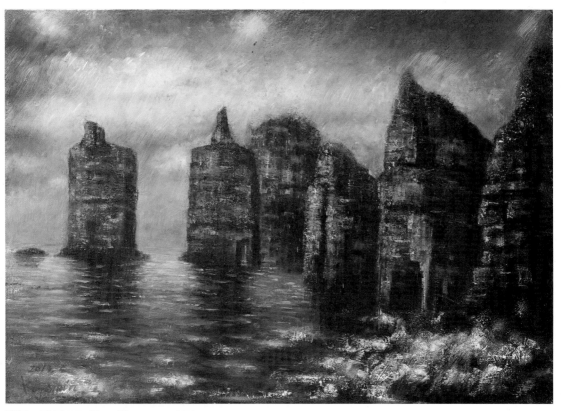

백령도 – 두무진 117×80cm Oil on canvas 2013

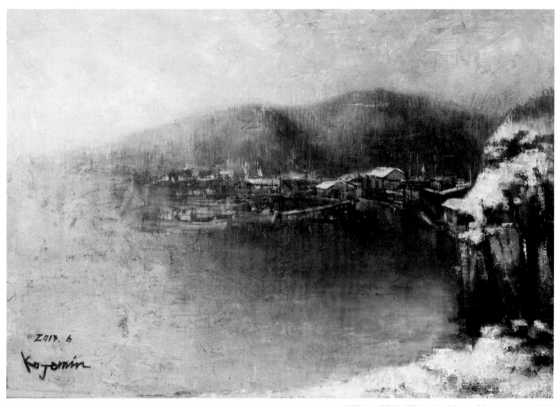

백령도 – 두무진 포구 117×80cm Oil on canvas 2013

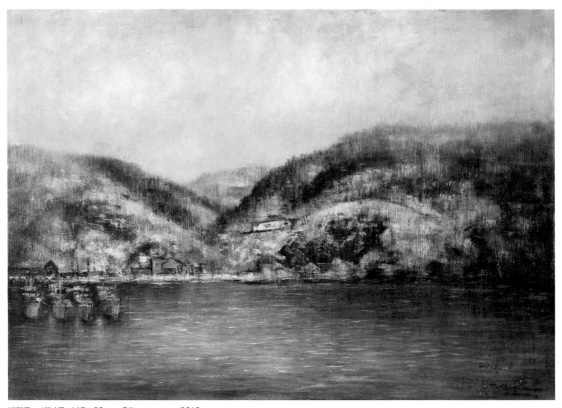

백령도 – 뱃나루 117×80cm Oil on canvas 2013

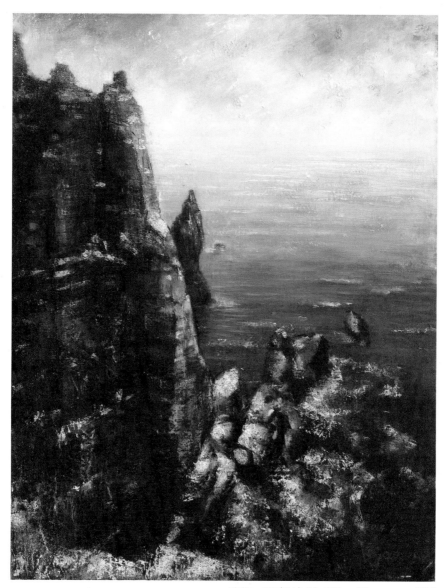

백령도 – 비상(飛上) 90×117cm Oil on canvas 2013

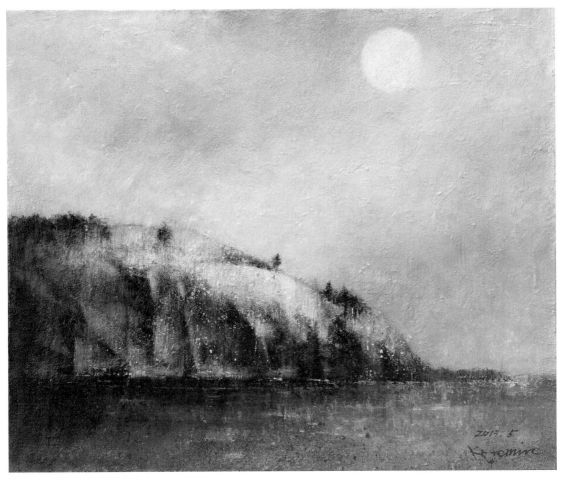

백령도 – 해맞이 곶 65×53cm Oil on canvas 2013

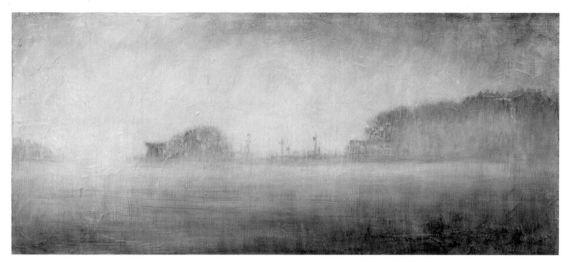

백령도 – 해무(海霧) 49×21cm Oil on canvas 2013

평화를 기원하며 - 대청도

　대청도는 황해도 장산곶이 건너다보일 만큼 북녘땅과 가까운 섬이지만 남녘땅에서는 인천에서 쾌속선으로 반나절은 가야 닿는 먼 섬입니다. 늘 긴장된 분위기 속에 있고 분단의 아픈 역사를 품고 있어서 그런지 짙푸른 한(恨)이 강하게 느껴지는 섬이었습니다.

해무에 잠겨 있는 푸른 섬 청도(靑島),
해변을 따라 넘실거리는 파도,
바람 따라 물결 지는 모래톱,
눈물짓는 아낙의 푸른 눈썹을 닮은 섬,
눈에 비치는 모든 게 대청도의 푸름을 더하는 듯
깊은 울림을 주네요....

　섬마을 고운 자태는 그 어떤 슬픔도 녹일 듯 따뜻해 보이지만 경계의 바다에 외로이 떠 있어 그 속은 푸르게 멍들고 있는 거 같아 마음이 아립니다.

따스함과 서늘함이 함께
붉은 노을에 물드는 푸른 청도,
신비로운 감동을 더 해 주는 섬.
이대로 평화롭기를 바랍니다.

대청도 – 노을 42×110cm Oil on canvas 2012

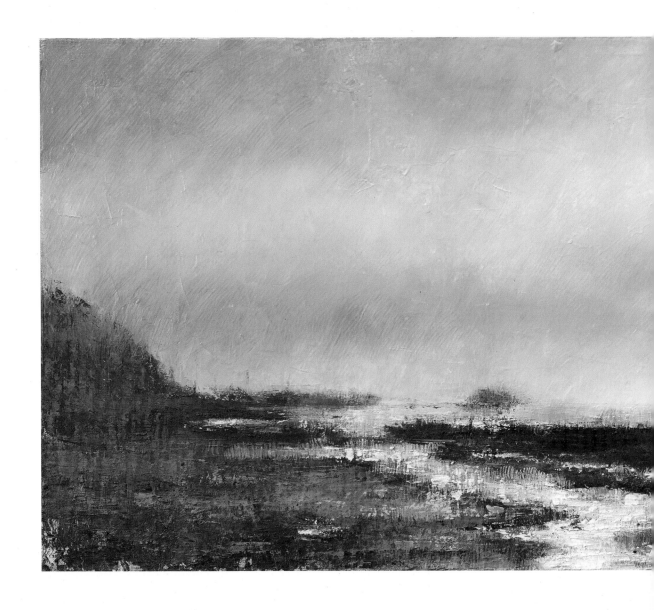

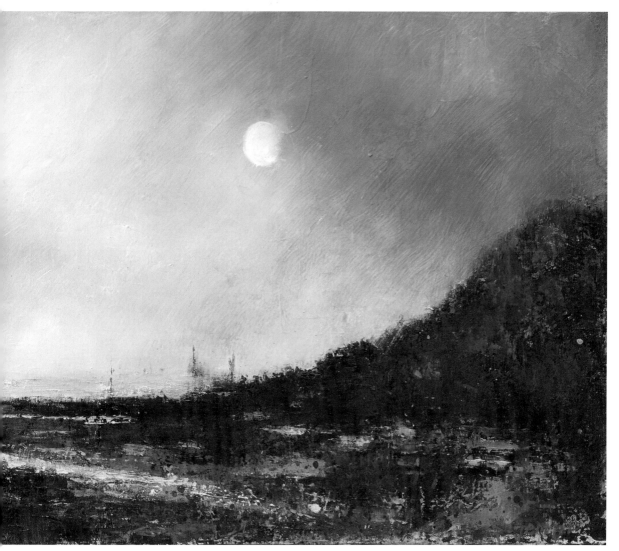

대청도 – 여명(黎明) 110×42cm Oil on canvas 2013

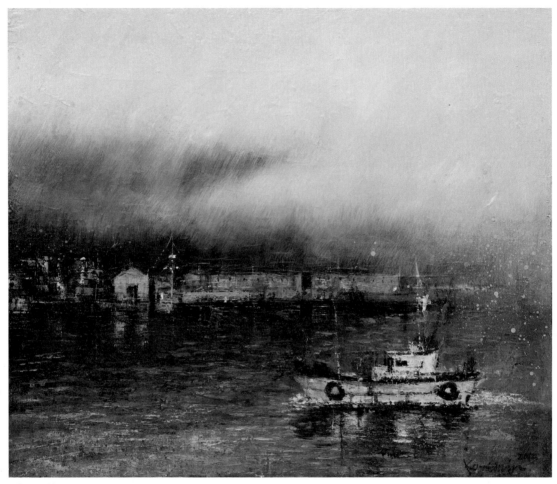

대청도 − 선착장 72.7×60.6cm Oil on canvas 2012

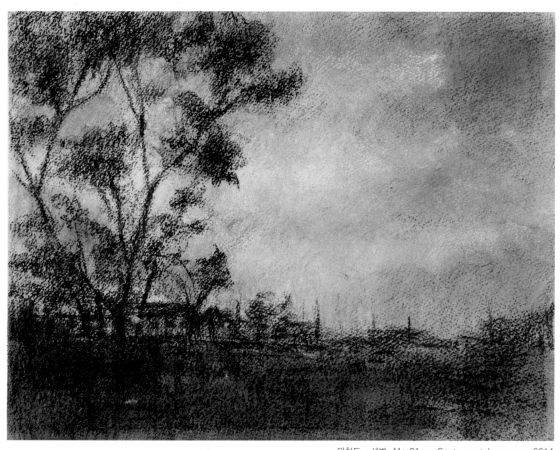

대청도 – 새벽 41×31cm Conte, pastel on paper 2014

솔향기 노을에 물든 섬 - 덕적도

덕적도군은 최북서단의 있는 선미도를 기점으로 덕적도, 소야도, 문갑도, 선갑도, 굴업도 등 여러 섬들이 모여 있습니다. 덕적도는 '큰 물섬'으로 불렸던 섬으로 물이 깊은 곳에 있습니다. 섬 앞으로 물길이 나니 서양 배들도 이리로 드나들고 동란의 현장이기도 했답니다.

몇 해 전 이렇게 덕적도를 만난 건 우연이었습니다. 원래 계획은 굴업도를 가려고 했으나 배편 시간을 놓쳐 덕적도에 머물게 되었는데 하늘이 준 행운이라는 생각이 들 정도로 덕적도의 아름다움에 취했습니다.

해송의 청량한 향기와 서포리 해변의 아름다운 노을은 나를 감싸는 듯, 엄마의 품처럼 따뜻하게 느껴졌습니다. 에메랄드 빛의 바다와 어우러진 해송, 환상적인 노을…. 지금도 그 향기가 남아있는 듯합니다.

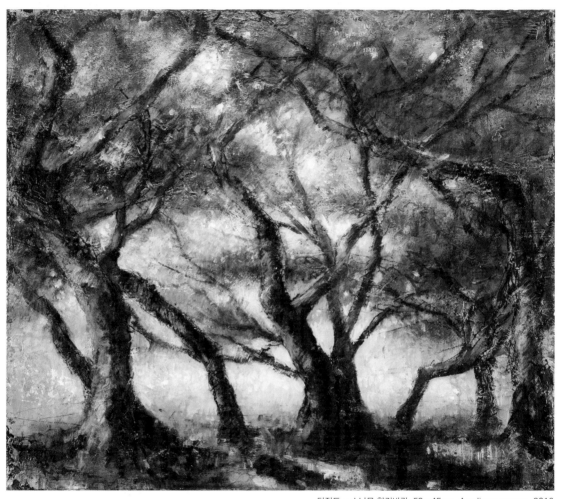

덕적도 – 소나무 향기바람 53×45cm Acrylic on canvas 2016

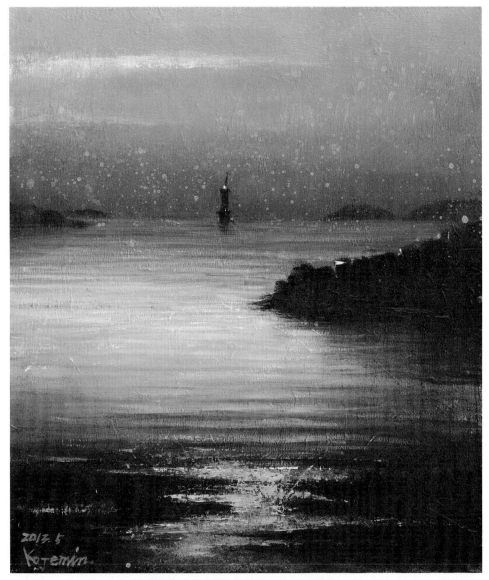

덕적도 – 노을 빛 38×45.5 Oil on canvas 2013

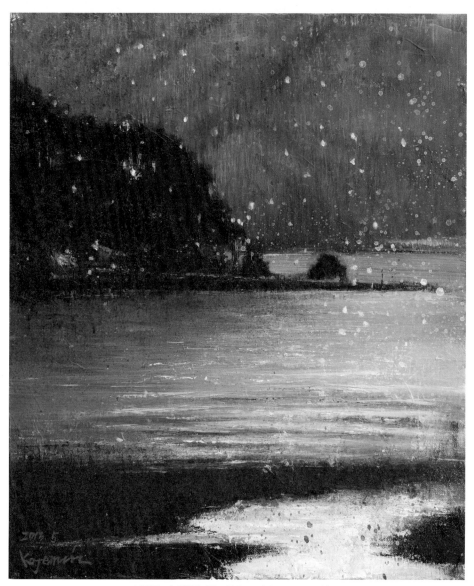

덕적도 – 눈맞으며 38×45.5cm Oil on canvas 2013

그리움의 경계에서 - 문갑도

문갑도는 덕적도 곁에 있는 한적하고 평안한 섬입니다. 선비가 앉아서 책을 보는 문갑처럼 생겼다 하여 '문갑도'라는 이름이 붙여졌고 섬 형태가 군인의 투구를 닮았다 하여 '독갑도'로 불리기도 했답니다.

사람을 알려면 그 마음속에 들어가야 하듯이 섬을 제대로 느끼려면 들어가 살아야 하는데 이렇게 들락거려서 될지 모르겠습니다. 섬과의 만남은 새로운 사람을 만나는 것처럼 설레기도 하지만 한편으로는 어렵기도 합니다.

새로 단장하는 집과 사람이 떠난 폐가가 공존하는 섬, 떠난 지 얼마 안 된 듯 사람의 온기와 흔적을 느낄 수 있는 빈집, 오랫동안 사람이 살지 않아 담쟁이 넝쿨로 뒤덮여 있는 문(問), 안과 밖 경계, 문턱 앞에서 가슴이 먹먹해졌습니다.

섬에 들어가는 게 누군가를 새로 만나듯 가슴 설레고, 그렇게 만나 내가 달라지면 세상이 달리 보이겠지요. 더 깊고 더 따뜻하게……. 안과 밖, 기억과 희망, 떠남과 맞이함의 공존으로 더욱 아름다워지길 바랍니다. 소통은 서로 다른 그대로 만나는 것이리라 믿으며.

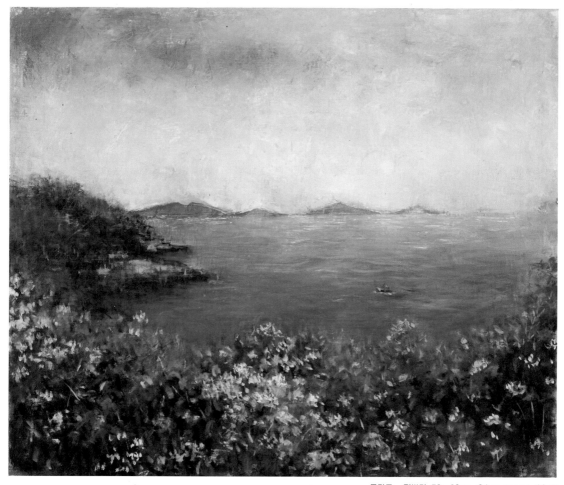

문갑도 – 진부리 73×60cm Oil on canvas 2016

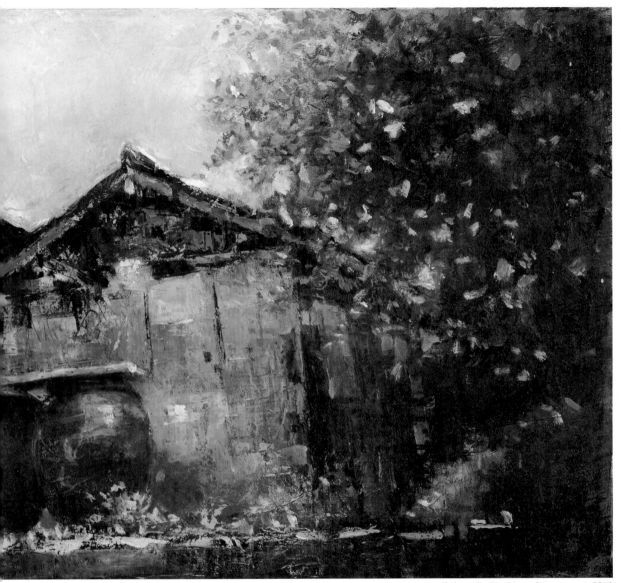

문갑도 - 독 77×33cm Oil on canvas 2016

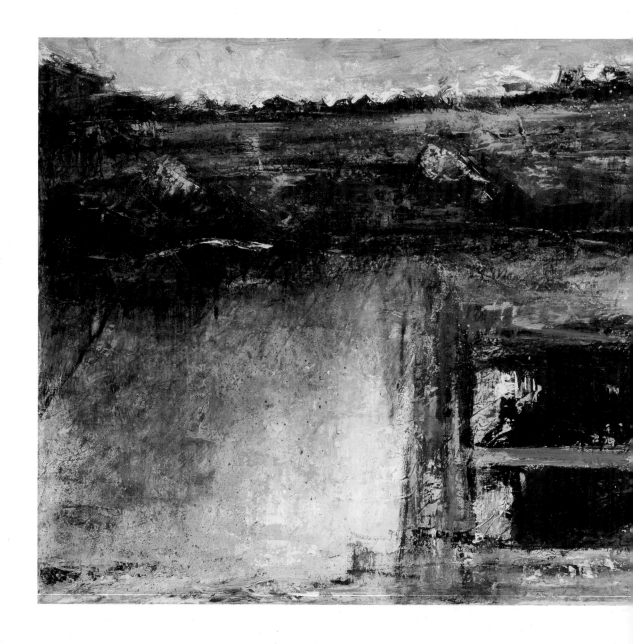

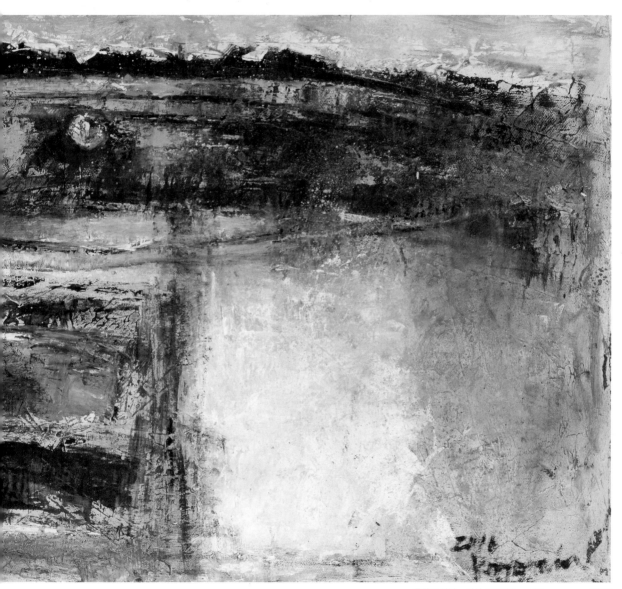

문갑도 섬집 – 시선 77×33cm Oil on canvas 2016

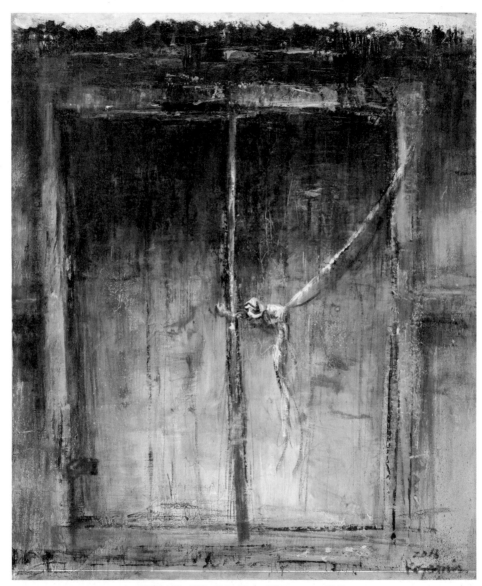

문갑도 섬집 – 흔적 45.5×56cm Oil on canvas 2016

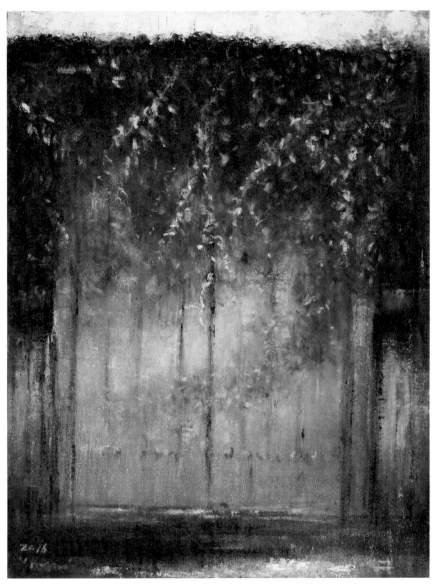

문갑도 섬집 - 경계 45.5×56cm Oil on canvas 2016

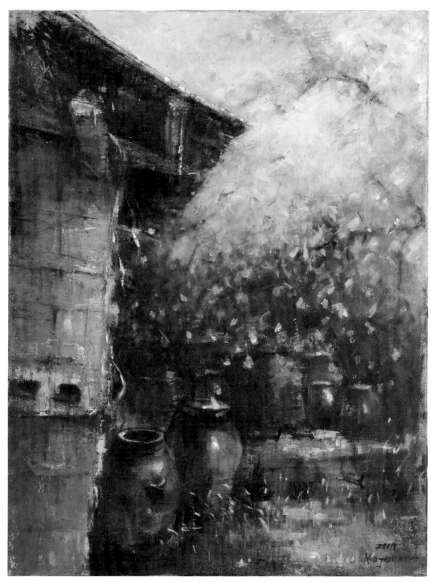

문갑도 – 독 45.5×56cm Oil on canvas 2016

신비로움이 가득한 아름다운 섬 - 굴업도 I

굴업도, 사람이 엎드려서 일하는 것처럼 생겼다 하여 붙여진 이름도 그렇고 개발 계획으로 인해 사회적으로 논란이 되고 있는 섬이라 그런지 첫걸음부터 마음이 편치 않았습니다. 그런데 굴업도에 발을 딛는 순간 인천에 이렇게 아름다운 섬이 있었는지 감탄이 절로 나왔습니다.

굴업도를 둘러싼 푸른 바다 위에 아른거리는 작은 섬들, 가슴을 따뜻하게 해주는 해풍에 흔들리는 갈대들, '목기미' 해변의 모래사장, 섬을 이루는 모든 것들이 너무나 아름답게 가슴에 와 닿았습니다.

사람들은 갈대가 무성한 개머리 초원에서 하룻밤을 묵으면서 잠시라도 자신을 씻기고 밤하늘 은하수를 이불 삼아 꿈을 꾸며 다른 세계를 여행합니다. 힐링의 섬, 인천의 보물섬. 감추어져서 아름다움을 간직할 수 있었던 섬.

감추어져 이렇게 아름다움을 간직할 수 있었던 것이 다행이라는 생각이 들기도 하지만 한편으론 더 많이 알려져 사람들이 찾아와 행복해졌으면 좋겠습니다. 이 아름다움만 보존할 수만 있다면…….

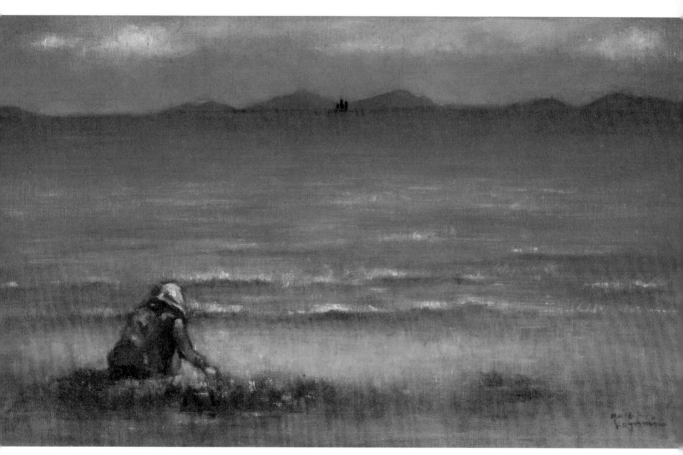

굴업도 – 삶 80.5×46cm Oil on canvas 2016

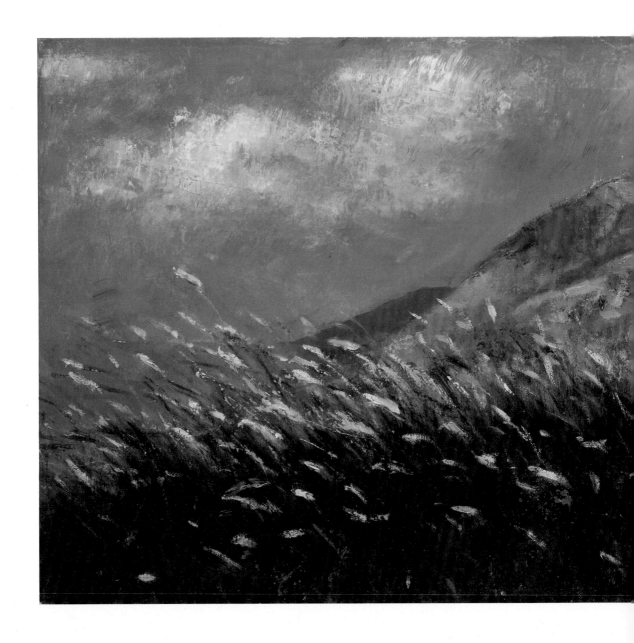

굴업도 – 개머리 언덕 77×33cm Oil on canvas 2016

마을 사람들 - 굴업도 II

굴업도에는 여덟 가구가 살고 있습니다. 주로 노인들이 굴업도를 지키며 살고 있죠. 이분들은 힐링을 위해 굴업도를 찾는 뭍사람들에게 집을 내주고, 어물과 나물들을 직접 채취해 와서 맛있는 음식을 만들어 줍니다.
이렇게 신비롭고 아름다운 섬에서요…….

그런데, 마을 초입에 서 있는 소유권과 관련된 경고 팻말은 마치 남의 집에 몰래 들어가는 것처럼 가슴이 써늘해지게 만듭니다. 맑고 고운 자연과 오손도손 살고 있는 섬사람들의 모습도 거센 바람 앞의 등불 같아 보여 안타까웠습니다.

굴업도 마을 사람들은 다들 민박을 하며 살고 있습니다.
배에서 내리자마자 트럭으로 사람들을 태우고 짐을 실어 주시는 이장님. 직접 기르고 채취한 재료로 맛깔난 음식을 만들어 주시는 이장 사모님. 종종걸음으로 시간을 다투듯 해변 바위와 산속으로 음식 재료를 캐러 다니시는 고씨 할머니, 아들과 함께 손님을 맞아주시는 장씨 할머니, 이분들 덕분에 굴업도가 더욱 귀하고 소중해진다는 생각이 들었습니다.

마을 입구에 열 개 함이 한 데 모여 있는 공동 우편함이 있습니다. 여기, 노인들이 뭍에 나가 있는 자식들의 소식을 기다리는 간절함과 애틋함이 흠빡 묻어납니다.

뭐든 함께 누리고 나누는 굴업도 마을 사람들. 그 정감이 참 예쁘게 느껴졌습니다.

초지(草地)에서 무리 지어 뛰어다니는 흑염소와 노루, 하늘 바다 사람을 하나로 이어주는 개머리 언덕, 바다를 가르며 가녀린 여인의 목을 연상시키는 사구……

굴업도의 모든 것은 신비롭고 따뜻하게 다가오지만, 한편으로는 이 아름다움이 언제 퇴색될지 몰라 불안감 지울 수가 없었습니다.

이 아름다움이 영원하길 바라며…

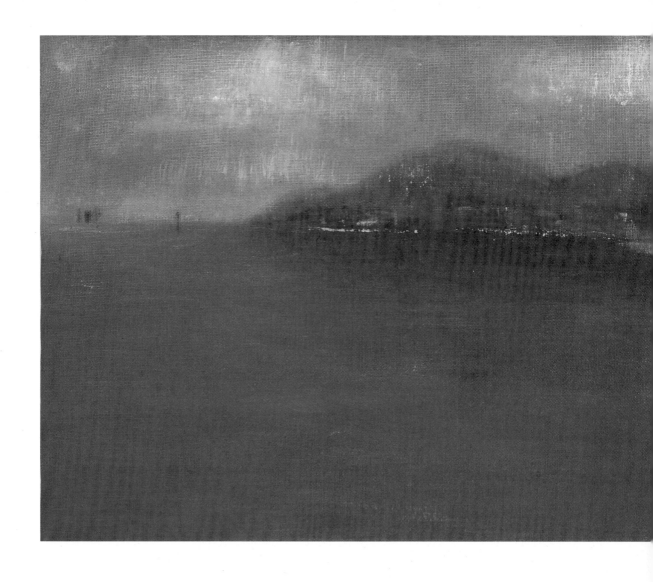

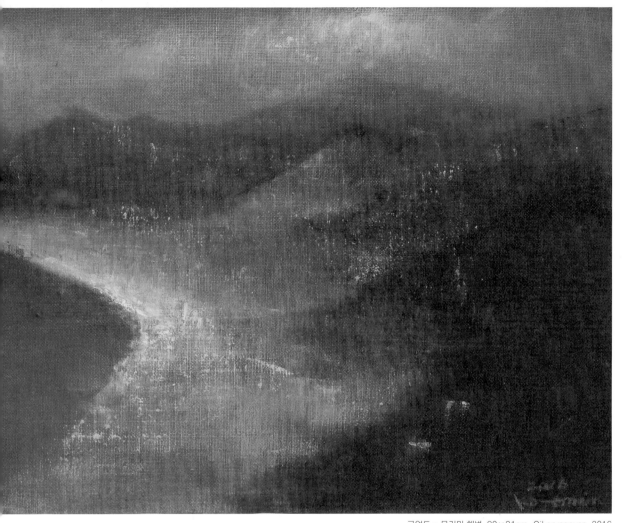

굴업도 – 목기미 해변 80×31cm Oil on canvas 2016

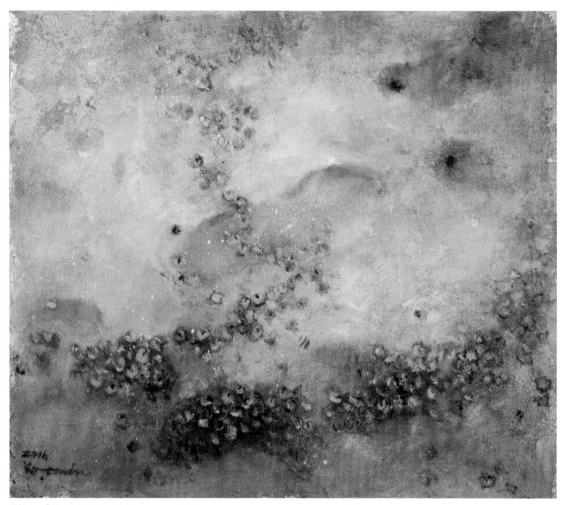

굴업도 – 흔적 53×45.5cm Oil on canvas 2016

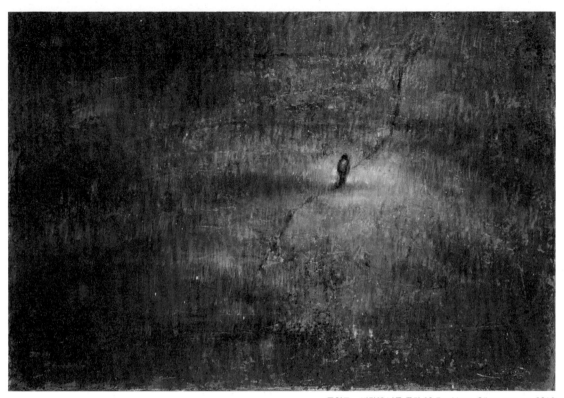

굴업도 – 바람에 나를 묻다 60.5×41cm Oil on canvas 2016

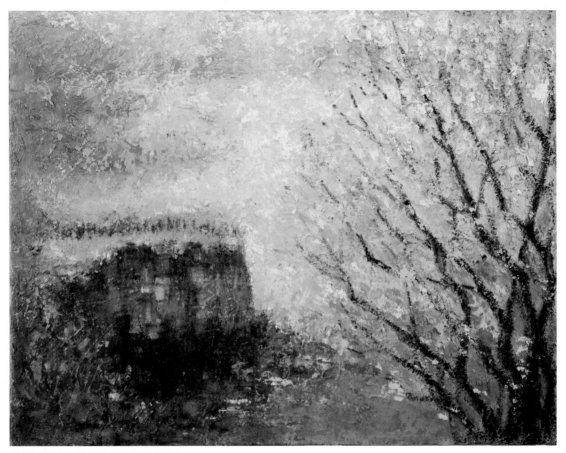

굴업도 - 봄 41×32cm Oil on canvas 2016

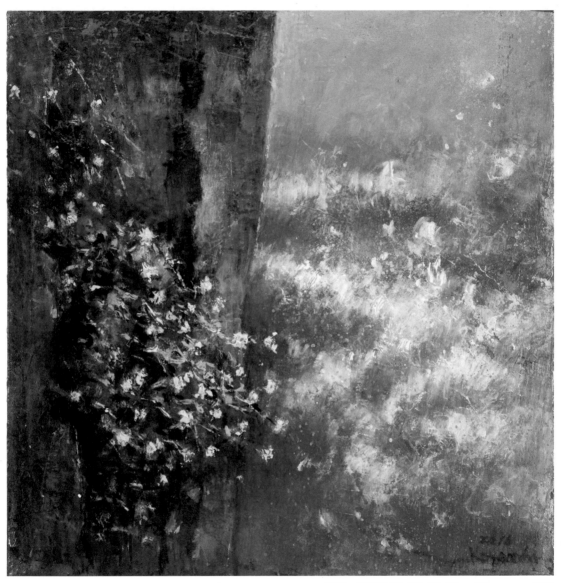

굴업도 – 흔들리며 피는 꽃 1 38×38cm Oil on canvas 2016

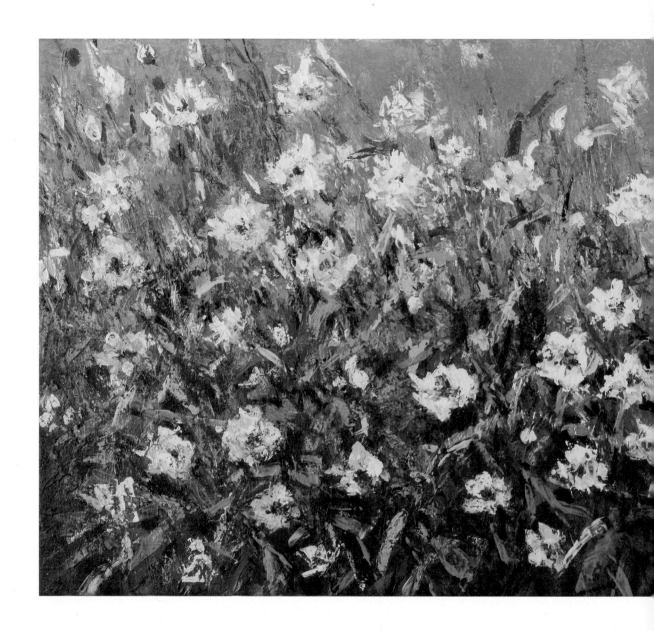

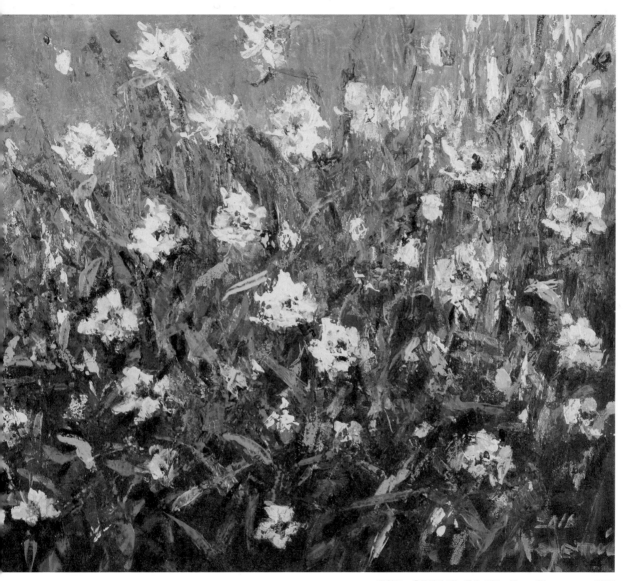

굴업도 – 흔들리며 피는 꽃 2 107×45cm Oil on canvas 2016

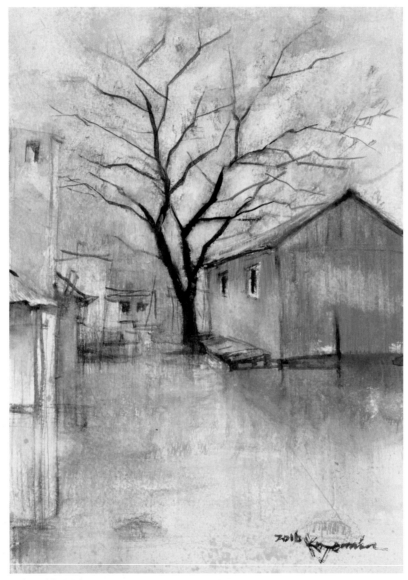

굴업도- 겨울 섬집 18×26cm Watercolor on paper 2016

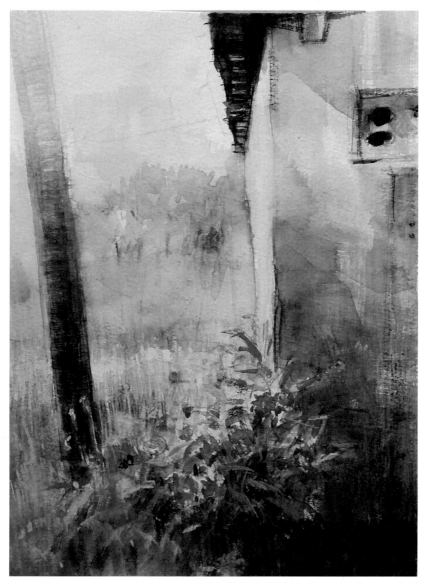

굴업도- 여름 섬집 18×26cm Watercolor on paper 2016

굴업도 – 섬집 49.5×21cm Oil on canvas 2015

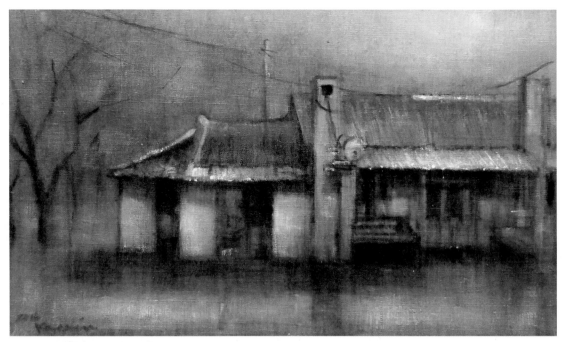

굴업도 – 고씨 할머니집 49×28cm Oil on canvas 2016

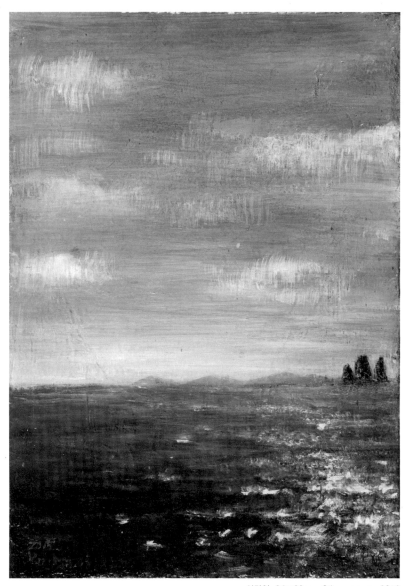

선단여 24×33cm Oil on canvas 2016

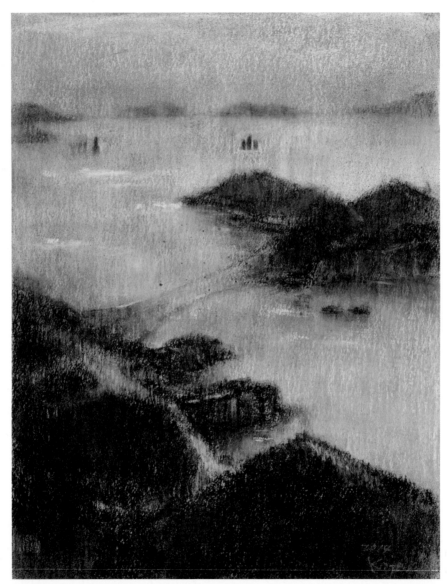

소망(所望) – 굴업도 41×52cm Conte, pastel on paper 2014

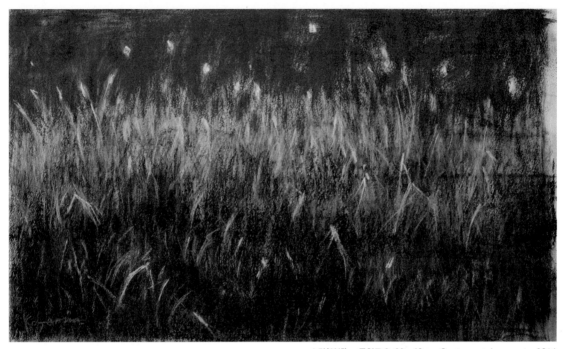

소망(所望) - 굴업도 2 69×40cm Conte, pastel on paper 2014

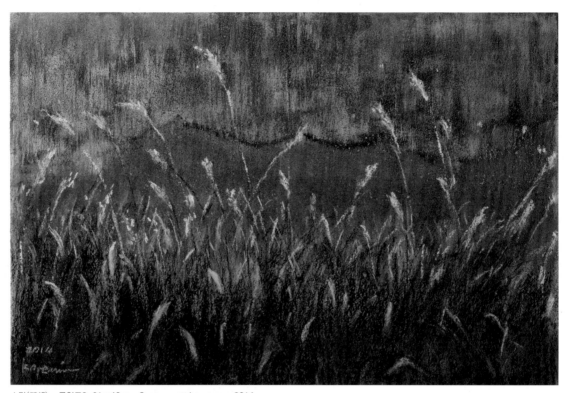

소망(所望) - 굴업도3 61×40cm Conte, pastel on paper 2014

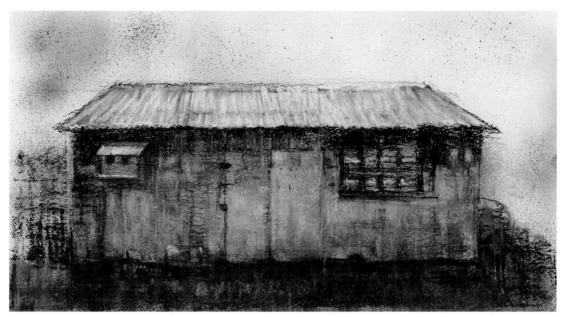

소망(所望) – 굴업도마을 1 53×27cm Conte, pastel on paper 2014

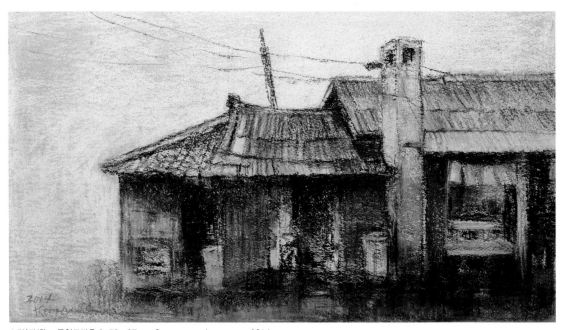

소망(所望) – 굴업도마을 2 53×27cm Conte, pastel on paper 2014

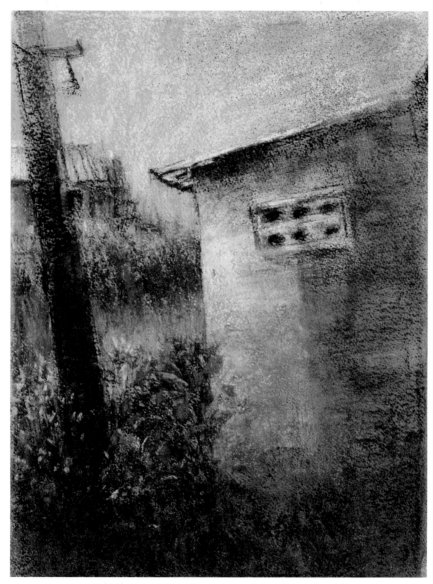

소망(所望) - 굴업도마을 3 31×41cm Conte, pastel on paper 2014

아름다운 이야기와 신비로움이 가득한 섬
 – 이작도

이작도 – 노을 46×46cm Oil on canvas 2017

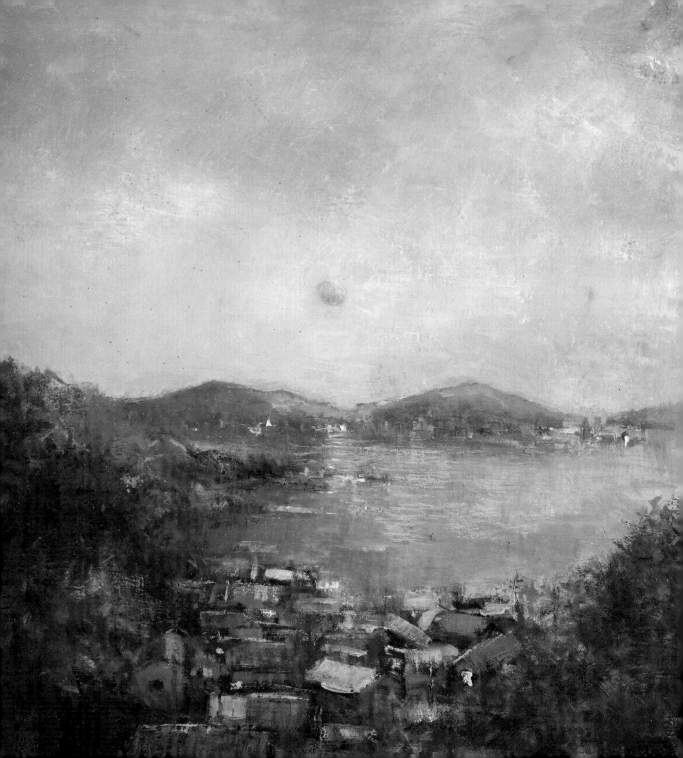

'이작도'는 옛날에 해적들이 살아 이적도(伊賊島)라 불렸답니다. 지금은 이작도(伊作島)라 부르고 큰 섬은 대이작, 작은 섬은 소이작입니다. 대이작도에는 꽤 높은 산이 있는데 아이를 업은 모습을 하고 있다고 하여 '부아산'이라 부릅니다. 이름마다 깃든 사연만으로도 정겨웠습니다.

부아산 오르는 능선 따라 뾰족하게 선 암석들은 산의 정기를 더해주는 듯하고, 정상에 서면 승봉도, 소이작도, 사승봉도, 덕적도, 소야도, 굴업도 등 많은 섬들이 사방으로 펼쳐집니다. 그 한가운데 서니 넓은 바다의 기운이 나한테로 모여 기적이라도 일어날 것 같았습니다.

이작도에서는 하루에 한 번 바다가 열리는 기적이 일어납니다. 바다 숨결이 새겨진 모래사장, 그 숨결을 더듬으며 모래바람이 지나가고 나면 금방이라도 사라질 듯 신기루 같은 풀등입니다. 이 아름답고 신비한 풀등이 인간의 욕심으로 훼손되어 점차 사라지고 있다니 너무 안타까웠습니다. 그래서 그런지 이 섬에 오면 사라지는 것들에 먼저 눈이 가 조금이라도 마음에 남기고 싶어집니다.

이작도 – 창 2 56×45.5cm Oil on canvas 2016

1967년 '섬마을 선생님' 촬영지로 유명한 계남분교는 이제 폐교가 되었습니다. 운동장을 뒤덮은 무성한 잡초가 교실 안으로 넘어 드는 모습에 마음 한켠을 쓸쓸하게 만들기도 하지만 창문을 통해 들어오는 따스한 햇살은 아이들의 재잘거리는 소리처럼 반짝여 마음속 온기를 불러 일으켜 줍니다.

　많은 전설과 아름다운 이야기를 담고 있는 섬, 멀어져 가는 이의 뒷모습처럼 쓸쓸한 섬, 동화 속 신비로운 이야기가 현실이 되듯 아름다운 기적이 일어나길 바라며…….

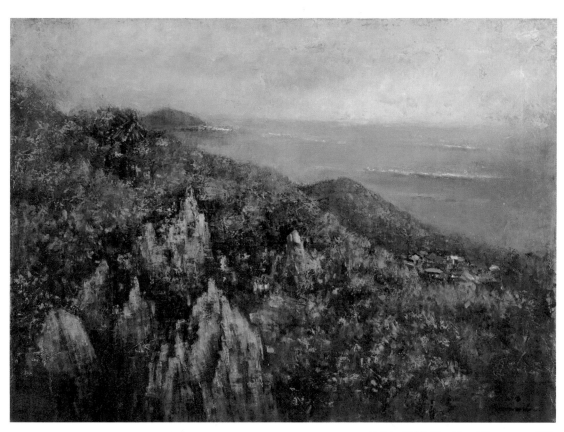

이작도 - 부아산 91×65cm Oil on canvas 2016

이작도 - 저물어가는 노을에 소망을 담아

　지치고 힘들 때에는 엄마 계신 고향에 가고 싶어집니다. 제 고향은 섬마을이 아닌데도 섬에 들어오면 꼭 고향에 온 듯 마음이 푸근해집니다. 몸과 마음을 씻어주면서 복잡한 도시에서 지친 저를 달래주어 마치 세상 밖 별세계에 온 듯합니다.

　'이작도'는 어릴 적 놀던 엄마의 품속 같았습니다. 섬마을 굽이굽이 깃들어 있는 이야기는 마치 엄마 품속에서 듣던 동화 같았습니다. '부아산' 자락 오르는 길은 아버지 목마 타던 어린 시절 동심을 일깨웠습니다. 포근하게 감싸 안는 순박한 섬마을이 아기처럼 아장아장 걷게 만듭니다.

　나를 안아주던 따스한 섬마을은 늙은 엄마의 손이었습니다. 섬마을 앞바다 저 멀리 펼쳐진 풀등 모래사막이 아랫목에 누워 잠드신 엄마의 숨결처럼 오르내립니다. 폐교 창문에 살며시 비춰드는 햇살은 쪼글쪼글 늙은 엄마의 손 같았습니다. 잊혀져가는 것들이 일깨우는 희망을 본 것 같았습니다.

　마을을 감싼 노을빛에 물들고, 쏟아져 내리는 별빛에 온 마음을 적시면

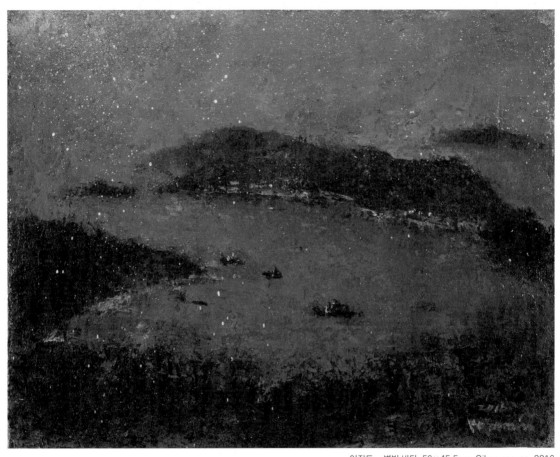

이작도 – 별빛 바다 56×45.5cm Oil on canvas 2016

서 엄마 품에 안긴 아기가 잠이 듭니다. 저 별빛처럼 촛불의 소망도 익어 가고 아침을 맞는 아기의 눈은 더 깊어지겠지요. 새로 맞이할 아침만큼 저 물어가는 별밤도 참 아름답기만 합니다.

지치고 힘든 한해였습니다. 이작도의 저물어가는 아름다운 노을에 마음 을 담아 기도합니다.
다가오는 새해엔 모두 행복하게 해달라고요…….

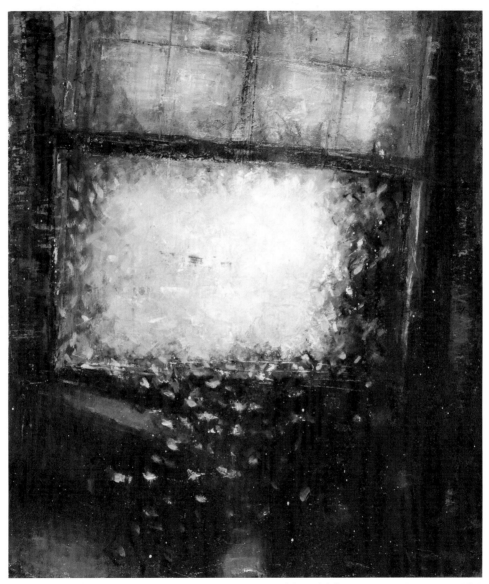

이작도 – 계남폐교 45.5×56cm Oil on canvas 2016

가깝고도 먼 삼형제 섬 - 신, 시, 모도

　삼형제섬은 육지에서 10분 남짓 거리지만 섬 주민에겐 육지가 멀기만
합니다.
　영종도에 있는 학교로 가야 하는 학생들은 3시간의 통학시간이 걸리고
일년에 60일 정도는 못 간다고 하니 육지가 코앞에 지척인데 섬사람들에
겐 멀게만 느껴집니다.

　하얀 소금꽃이 가득한 소금 창고가 있는 신도는 여전히 소금생산으로 생
업을 이어가고 있고, 지금은 문 굳게 닫혀 인기척을 느낄 수 없는 북도 막
걸리 집이 있는 시도, 관광 개발로 몇 개 남지 않은 모도의 섬 집과　배미
꾸미 해변의 어린 소나무의 슬픈 외침은 삼형제의 현실을 말해주는 듯해
마음이 쓸쓸해집니다.

　섬과 육지의 경계에서
　삼형제의 행복하고 아름다운 빛깔을 간직하길 희망합니다.

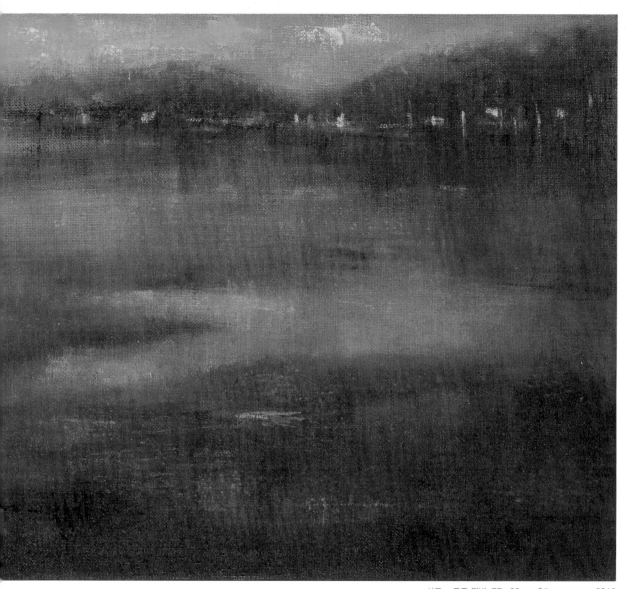

시도 – 모도 갯벌 77×33cm Oil on canvas 2016

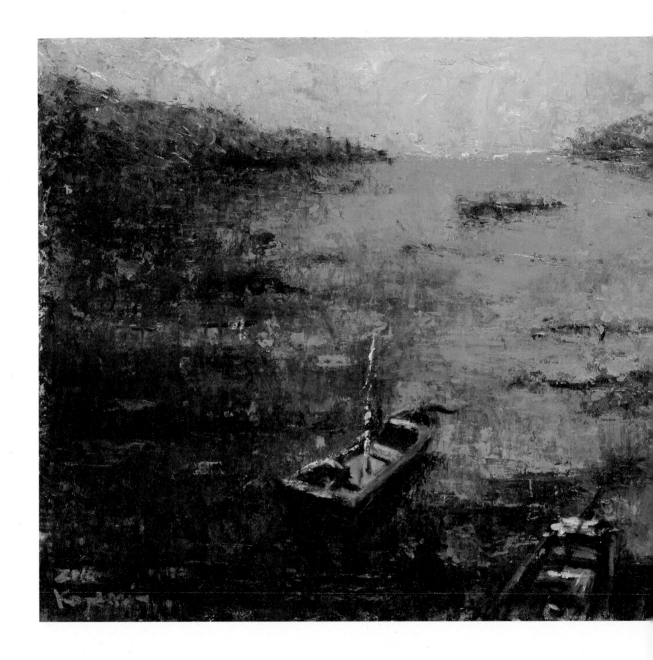

150 _ 인천, 담다

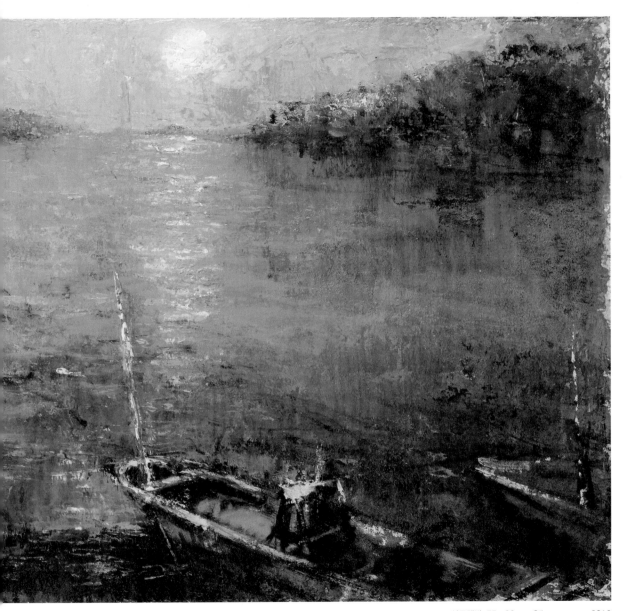

신도갯벌 77×33cm Oil on canvas 2016

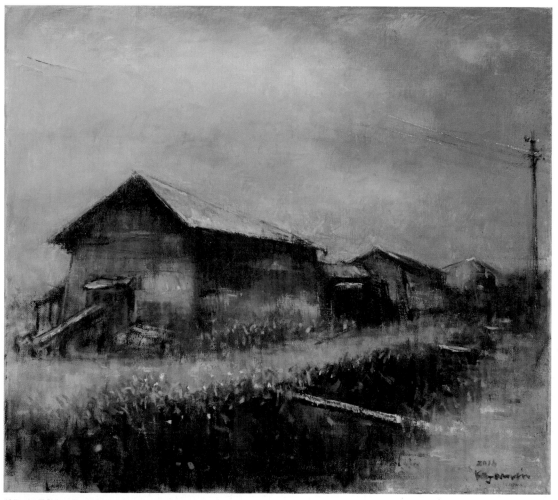

신도 – 소금창고 56×45.5cm Oil on canvas 2016

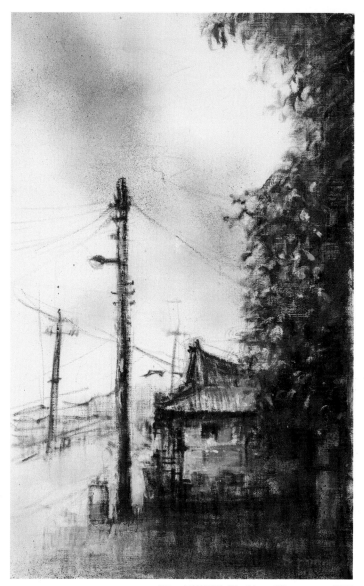

시도 - 북도사거리 39×61cm Oil on canvas 2016

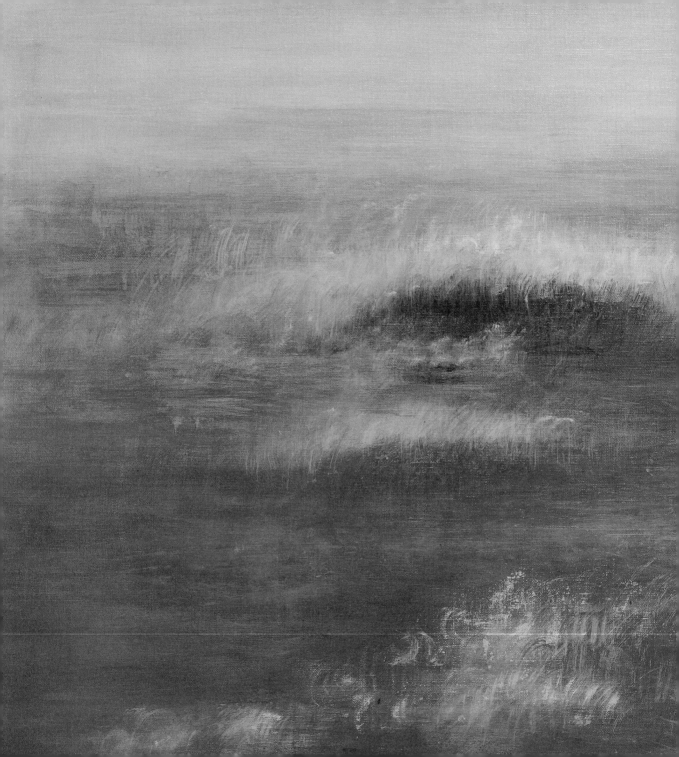

인천 마을 이야기

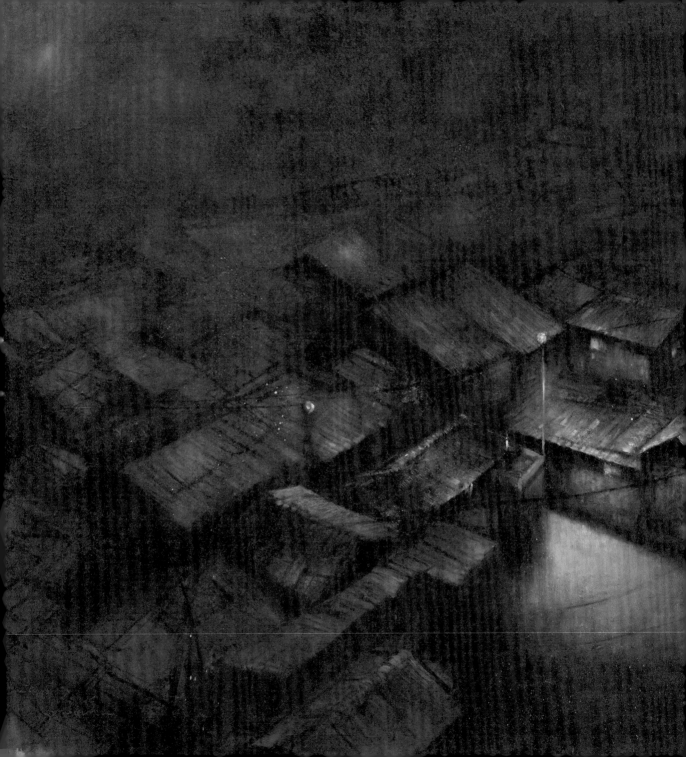

고난의 기억, 미래의 희망 - 괭이부리마을

괭이부리마을

 항구와 섬을 그리면서 그곳을 생활 터전으로 살아온 사람들과 마주하게 되었다. 굴업도 섬 집은 사람의 온기를 느낄 수 있는, 상징적 이미지로 느껴졌다. 만석동 괭이부리마을은 피난민이 모여 삶의 터전을 잡아 배를 부리거나 부두노동을 하면서 생활을 하던 곳으로 고단한 삶을 고스란히 품고 있었다.

 괭이부리마을에 발길이 와 닿은 게 무슨 운명 같다는 느낌이 들었다. 꽃잎이 떨어지면 열매가 맺히는 것처럼 나를 비워내어서 내 속에 작가 정신이 생긴 것이라고 느껴졌다. 처음에는 내가 맑아져야 무엇이든 비춰질 수 있다는 생각을 했었는 데 갈수록 속으로 무엇인가 단단해지고 있다는 느낌이 든다. 지금 괭이부리마을은 재개발로 조금씩 환경이 개선되고 있지만 여전히 애환과 희망이 교차하고 있으며 살고 있는 분들의 삶의 애환이 너무나 진해 이를 화폭에 담아내기가 힘들었다. 곧 사그라지고 말 삶의 빛깔을 기록하는 일이라도 좋겠다는 마음으로 작업을 하였다. 그 삶의 애환이 내 마음속으로도 스며들기 시작했다.

꿈꾸는마을 1 (만석 - 괭이부리) 162×130cm Oil on canvas 2015

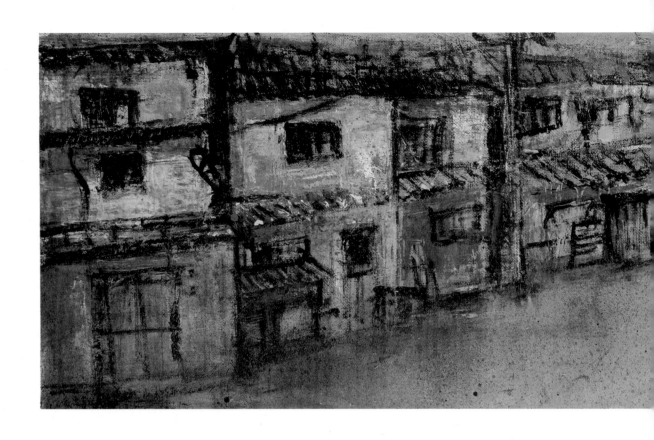

괭이부리 마을 1 74×21.5cm Acrylic on canvas 2017

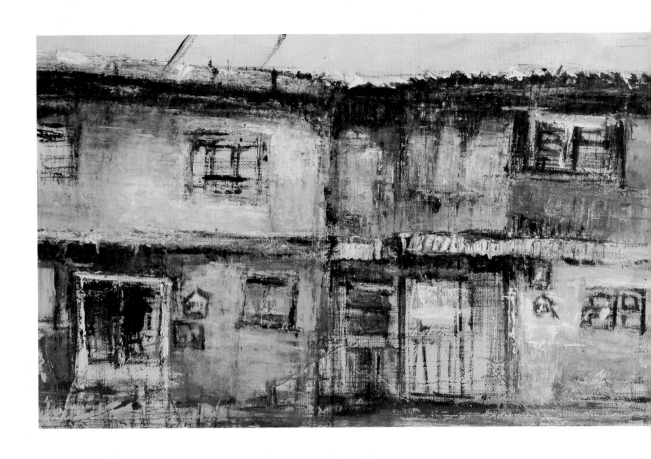

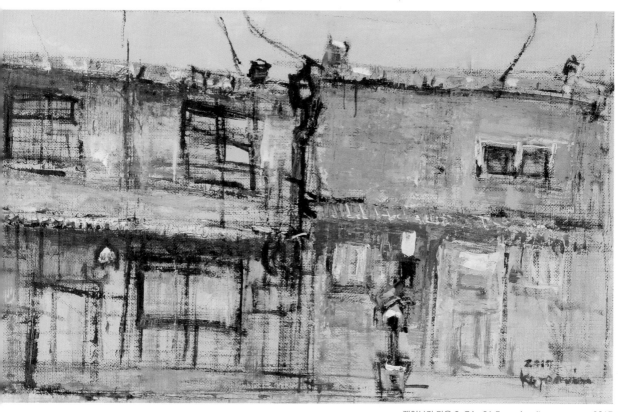

괭이부리 마을 2 74×21.5cm Acrylic on canvas 2017

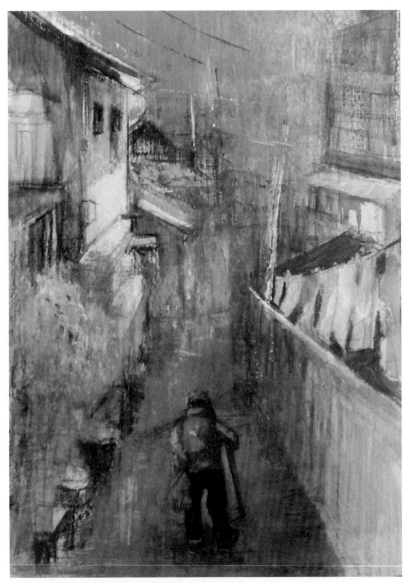

괭이부리마을 2 18×26cm Watercolor on paper 2016

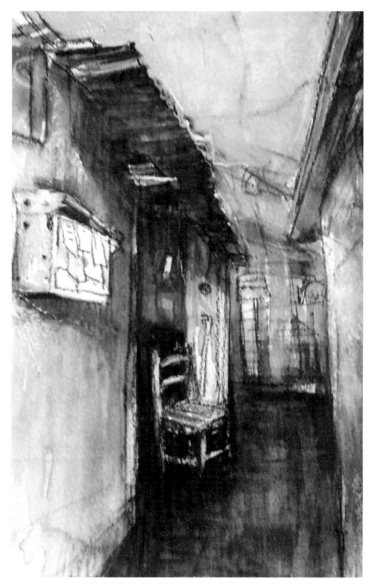

괭이부리마을1 18×26cm Watercolor on paper 2016

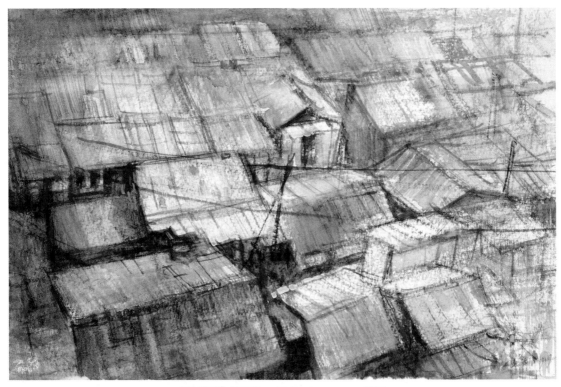

괭이부리마을 26×18cm Watercolor on paper 2016

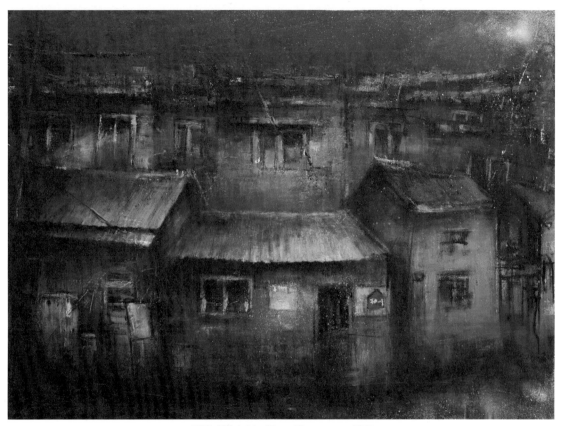

꿈꾸는 마을 4 91×65cm Oil on canvas 2016

꿈꾸는마을 3 (만석 – 괭이부리) 65×91cm Oil on canvas 2015

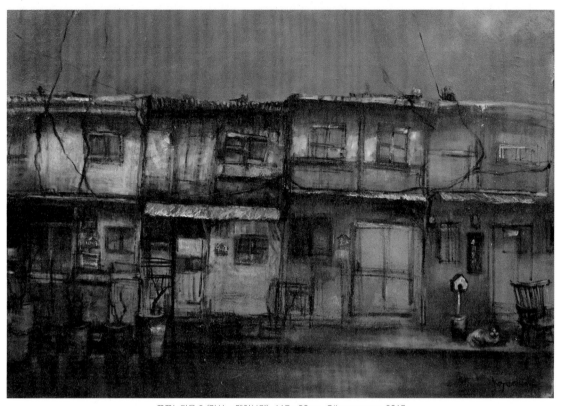

꿈꾸는마을 2 (만석 – 괭이부리) 117×80cm Oil on canvas 2015

봄 봄 - 꽃그늘 2 45×52.8cm Oil on canvas 2015

봄 봄 – 꽃그늘 1 52.8×45cm Oil on canvas 2015

엄마 품 같은 골목길 – 수도국산

소나무 울창했다던 송림동 산비탈에는 낡은 집들이 빼곡하게 들어서 있고 솔고개로 오르는 송현동 골목길은 텅 비어 있습니다. 서울 올라가는 철길과 바다로 나가는 수문통이 만나는 곳, 인천에서 최고 번화가였던 중앙시장도 이제는 한적한 뒷골목이 되어 버렸습니다.

솔숲 솔고개는 온데간데없고 온통 아파트가 들어서서 옛 정취가 남아 있는 데라고는 이런 비탈길 골목밖에 없습니다. 이마저도 사라져 내 어릴 적 골목에서 뛰놀던 기억이 벌써 박물관에 모셔질 상황이니 세월 흐르는 게 참 무섭다는 생각을 하게 됩니다.

땀 뻘뻘 흘리며 비탈진 골목길을 오르면서 아쉬움에 시선은 자꾸 골목을 맴돌게 되네요. 다 큰 자식 품에서 떠나가면 저 골목길처럼 내 속도 허전해지겠지요.
엄마가 문득 보고 싶어집니다.

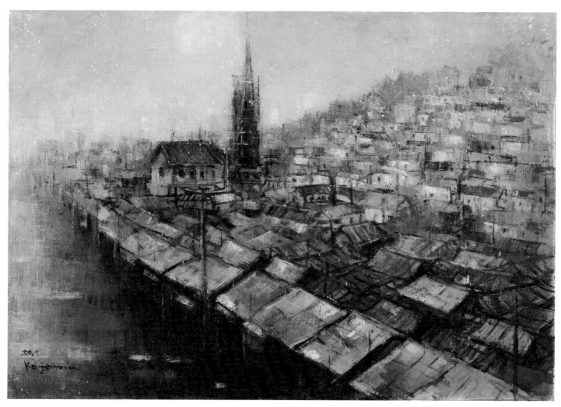

비탈진 수도국산 72.5×50cm Oil on canvas 2017

송월 – 푸른벽 50×50cm Oil on canvas 2017

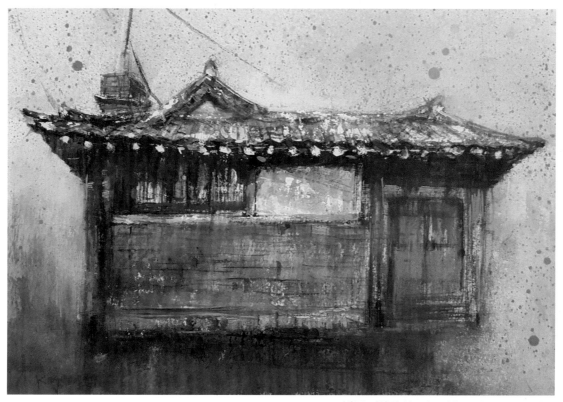

송월동 − 한옥집 26×18cm Watercolor on paper 2016

기억과 삶을 품은 공간 - 배다리

 어릴 때부터 살던 곳이라 정이 많이 갑니다. 옛 모습을 그대로 간직한 골목길이 정겹기도 하고 여전히 힘겨운 모습이 애잔하기도 합니다. 철없을 때에는 겉돌았던지 새삼스레 보이고 자꾸 나 자신을 돌아보게 되네요. 동네 이름 처음 구석구석 옛 기억이 서려있었습니다.

 학교 들어갈 나이, 아마 여덟 살일 겁니다. 그때부터 환갑이 된 지금까지이니 반세기 인연인데……. 늘 곁에 있으면 귀한 줄 모르나 봅니다.
꿈을 좇아 떠났다가 나이 들어 돌아와 보니 골목 골목과 길모퉁이 담벼락에도 눈이 갑니다.

 옛 기억이 차곡차곡 쌓여 있어 풋풋한 정감을 느낄 수 있는 곳, 한편으로는 하루하루 고달픈 삶의 현장, 골목 담벼락에 비춰지는 햇살이 그 날을 오손도손 이야기합니다. 담장 위에서 막 피어나는 새싹들은 동네 아이들처럼 아무 걱정 없이 소곤거리네요…….

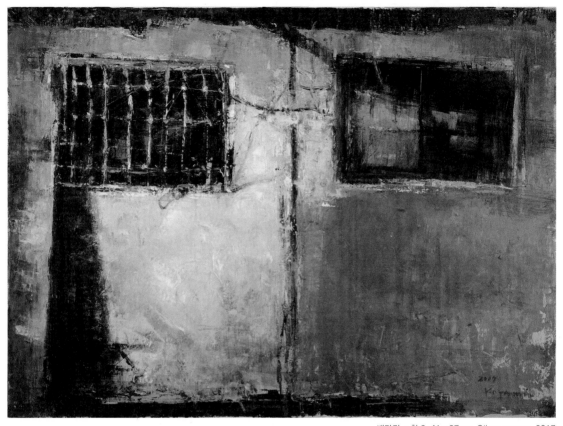

배다리 – 창2 41×27cm Oil on canvas 2017

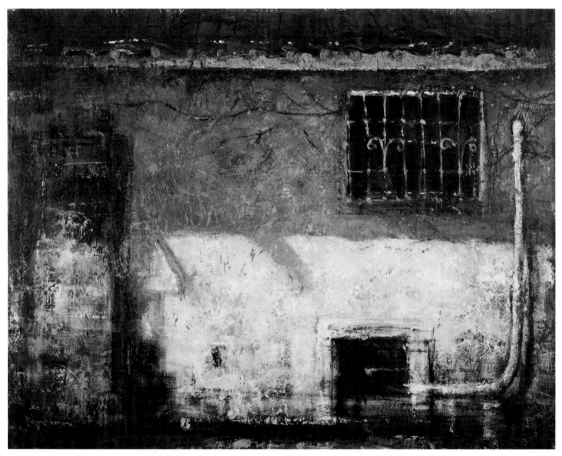

배다리 - 봄 빛 1 116.8×91cm Oil on canvas 2017

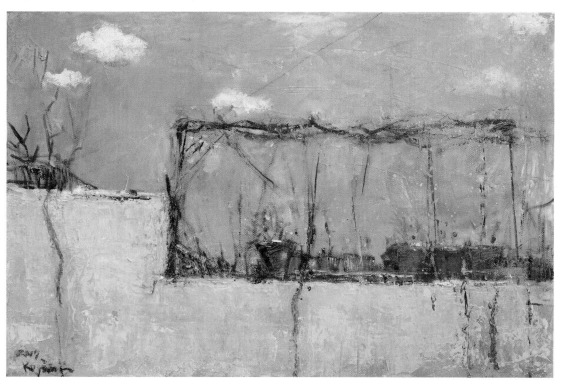

배다리 - 봄 빛 2 47×27.5cm Oil on canvas 2017

배다리 – 창 36×26cm Oil on canvas 2017

시간이 멈춘 섬마을 - 강화 교동마을

 교동도는 남녘 땅 강화도와 북녘땅 황해도 사이에 있는 섬입니다. 북쪽 끝 지석리 망향대에서는 북녘땅이 바로 강 건너라 썰물 때 남북이 개펄로 이어집니다. 화개산에서는 황해도 들판을 내려다보며 해마다 망향제(望鄕祭)를 올린다고 합니다.

 교동도 가운데 자리 잡은 대룡마을은 난리 통에 북녘에서 피난 온 사람들이 임시 거처로 머물던 곳으로 골목골목 실향민의 애환이 서려 있습니다. 고향으로 돌아갈 날을 기다리며 전쟁 때 모습 그대로 살고 있어서 마을에 들어가면 진한 향수(鄕愁)가 느껴집니다.

 화개산 정상에 오르면 남쪽으로는 석모도, 주문도, 볼음도가 둘러 있는 모습이, 북쪽으로는 연백평야가 발아래로 펼쳐집니다. 섬마을, 저 건너 들녘이 나뉘지 않고 하나로 어울린 아름다운 정경에 제 마음을 담가 봅니다.

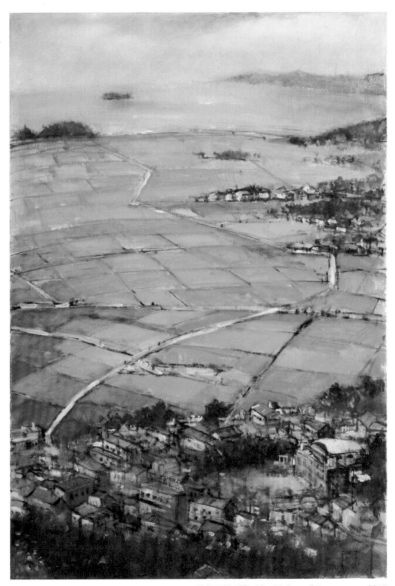

강화 교동 마을 50×72.5cm Oil on canvas 2017

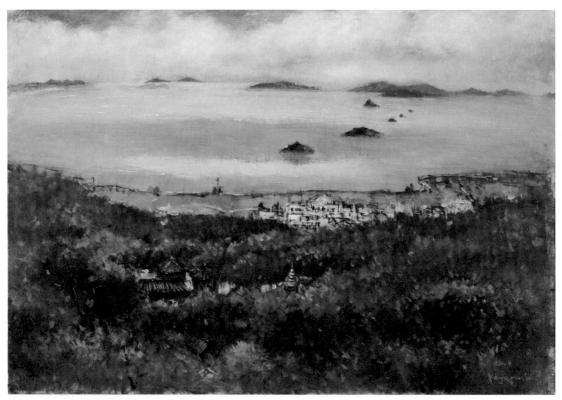

강화 석모도 116.5×80cm Oil on canvas 2017

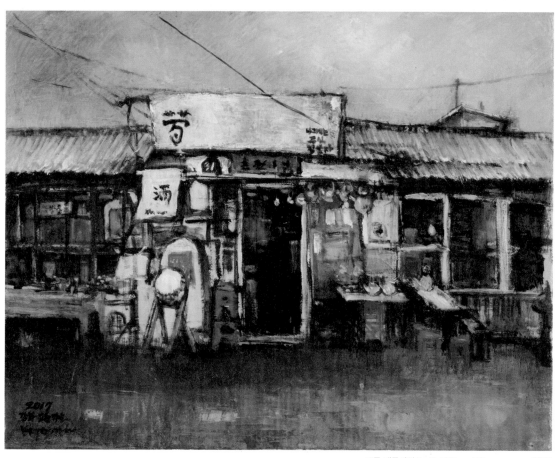

교동 대룡시장 1 41×32cm Oil on canvas 2017

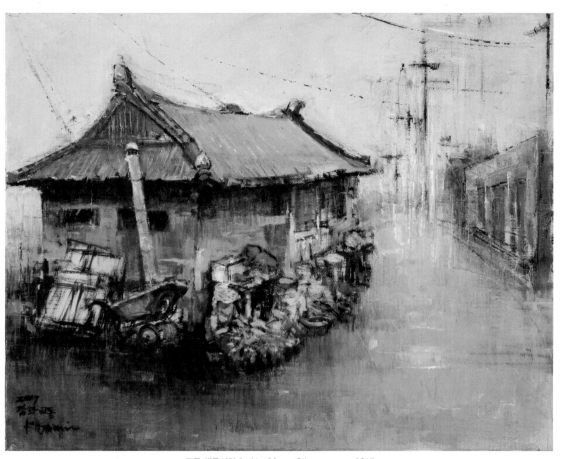

교동 대룡시장 2 41×32cm Oil on canvas 2017

글과 스케치

그 삶도 비탈졌던 수도국산

유동현 / 굿모닝인천 편집장

 기억이 또렷한 때부터 이야기를 해야겠다. 내 나이 7살(만 6살), 맑은 하늘에 날벼락이 떨어졌다. 이럴 순 없다. 한참 뛰어놀 나이에 '취학통지서'를 받았다. (내 인생에서 거부하고 싶은 통지서 둘. 취학통지서와 징집통지서). 아버지가 동회 직원에게 뒷돈 주고 다른 애를 제끼고 나를 밀어 넣은 모양이다. 주의집중력결핍증(ADHD) 유사 증세를 지닌 둘째 놈을 하루라도 빨리 학교에 밀어 넣자는 엄마의 '간청'을 받아들이신 것이다. 앞으로 일 년은 더 어린 백수로 빈둥빈둥 놀 수 있다고 생각했던 난 졸지에 허를 찔렸다. 행복 끝.

송월동 – 골목 21×33cm Watercolor on paper 2017

바로 어제까지 '엉아'라고 불렸던 한 살 위 동네 아이들과 함께 왼편에 하얀 손수건 달고 송현초등학교로 '끌려' 갔다. 동네에선 "형", 학교에선 "야", 이렇게 불린 아이들은 나를 그냥 놔두지 않았다. 그들은 위계질서를 무너트린 나를 틈나는 대로 때렸다. 너무 이른 나이에 인생이 꼬여버렸다. 입학 후 한 달 정도 지난 어느 날 덩치 좋은 우리 반 한 아이가 남자아이들을 다 모아 놓고 서열을 정했다. 자기가 1번, 어떤 애를 가리키면서 2번, 그리고는 두리번. "누가 3번 할래" 나는 잽싸게 손을 들었다. 1번이 아이들을 향해 말했다. "얘 이길 수 있는 사람 있어?" 콩닥콩닥 조마조마. 조용했다. 난 그날부터 '넘버3'가 되었다. 우리 반 급우이자 동네 형들은 그날부터 나를 건들지 않았다.

송현초등학교 아이들 구성은 크게 둘로 나뉘었다. 수문통을 기준으로 한쪽은 화도고개과 화수부두 동네, 또 다른 한쪽은 수도국산 동네였다. 1번과 2번은 수도국산 아이들이었다. 넘버3인 나의 동네는 좀 애매했다. 내가 사는 곳은 수도국산 아래 기찻길 동네였다. 어느 곳에서도 속하지 않는 중간지대라 할까. '자위 방어'를 위해 난 수도국산 아이들을 택했던 것이다. 그때부터 길 건너 동네 수도국산을 자주 가게 되었다.

수탈과 전쟁에 밀려서 정착한 산등성이의 삶은 늘 고달팠다. 비탈길만큼이나 그들의 삶도 비탈졌다. 그들은 난민(亂民) 아니면 빈민(貧民) 사이의 구차한 삶을 이어갔다. 그 삶을 처절하게 지탱시켜준 것은 그 산은 바로

수도국산이었다. 사실 그 동네 사람들은 수도국산을 '수도곡산'이라고 불렀다. 발음이 편했기(모음조화) 때문이다. 일제는 1910년 이 산의 꼭대기에 노량진에서 끌어온 물을 저장하는 배수지를 만들었다. 이곳을 관할하는 수도국이 생기면서 이 산은 '수도국산'으로 불린 것이다.

수도국산은 근 100년 가까이 민통선(민간인 통제선) 구역이었다. 배수지 바깥으로 철조망이 높게 둘러쳐져 있었고 정복을 입은 경비원들이 외부인의 접근을 막았다. 당시 동네 어른들은 이렇게 말했다. "만약 간첩이 배수지 물탱크에 독약을 타면 인천시민의 절반이 죽을걸." 그래서 그곳에 들어갔다가 잡히면 '간첩' 죄로 가막소에 갈지 모른다고 엄포를 놓기도 했다.

가지 말라고 하면 더 가고 싶은 법. 높고 촘촘한 철조망일지라도 우리들을 막진 못했다. 1번과 2번의 집 마당은 바로 철조망과 맞닿아 있었다. 그 집에는 개구멍이 있었다. 어른들은 몰래 들어가 그곳에서 봄나물을 채취하거나 겨울 땔감 잡목을 긁어모았다. 숲이 우거진 배수지는 우리에게는 훌륭한 놀이터였다. 나무총이나 칼을 들고 편을 나눠 전쟁놀이를 했다. '밀림' 속에서의 서바이벌 게임이었다. 배고프면 아카시아 꽃을 따서 씹어 먹었다. 방학 숙제 식물·곤충 채집은 이 동네 아이들이 항상 상을 휩쓸어 교실 복도에 전시되었다. 도심 속 민통선 안에서 반나절이면 이 숙제를 얼마든지 해낼 수 있었다.

거대한 판잣집 동네는 산을 중심으로 해서 둥그렇게 형성되었다. 멀리서 보면 마치 시루떡 포개 놓은 듯 산 밑에서 꼭대기까지 한 뼘의 여유 공간

도 없이 앞 집 어깨를 타고 올라섰다. 틈만 보이면 무단으로 밤새 집을 지었다. 이 때문에 남의 집 마루를 통과해야만 내 집 마당으로 들어갈 수 있는 기형적인 가옥도 있었다. 사람이 죽어도 관조차 돌릴 수 없는 등 굽은 좁은 골목들이 마치 쟁기질한 것처럼 길게 산 밑으로 구불구불 내려갔다.

그 시절 현대판 분서갱유(焚書坑儒)를 그 동네에서 목격하기도 했다. 이것저것 형편이 좋지 못하다 보니 수도국산 사람들은 술을 많이 마셨다. 늘 취해 있는 사람들이 많아 가족끼리 물론 이웃 간에 다툼도 잦았다. 친구네 집을 놀러 가던 중 어느 집에서 욕설과 함께 불길이 치솟았다. 열린 대문으로 빼꼼히 안을 들여다보았다. 한 아저씨가 마당에 책을 잔뜩 쌓아놓고 불을 지른 것이었다. 가방과 교복도 타고 있었다. "공부해서 뭐해, 돈을 벌어 새끼야. 다 죽어." 불 옆에는 까까머리 형이 울며 서 있었다.

이발소의 악몽도 있다. 수도국산 동네 안은 뭐든지 아랫동네보다 저렴했다. 이발비를 아껴 아이스께끼 사 먹으려다 황당한 일을 당한 적이 있다. 수도국산 이발사 아저씨 입에서 술 냄새가 났다. 그가 내 머리를 자르기 시작할 때부터 자기 누이와 말다툼을 하기 시작했다. 점점 말이 거칠어지면서 슬슬 바리깡도 와일드해졌다. 내 머리가 마구 뜯기면서 눈물이 찔끔, 핑. 급기야 그가 폭발했다. 바리깡을 거울에 던져버렸고 이발소 안의 세간살이들을 모조리 발로 마구 차 날려버렸다. 불행히도 내 머리는 그 순간 반

만 작업이 되어있었다. 한쪽은 한 달 보름간 기른 머리칼. 다른 한쪽은 속살이 보일 만큼 훤한 짧은 모발. 깨진 거울 속 내 모습은 반인반신 상태였다. 머리를 감싸 쥐고 마구 달려 내려와 우리 동네 이발소에서 마무리를 했다. 수도국산 이발사는 내게 '씨발리야 이발사'였다.

그때를 생각하면 지금도 종아리가 시큰한 일도 있었다. 1번 친구네 갔다가 골목에서 큰 개와 맞닥트렸다. 그 동네 개들은 수도국산만큼이나 거칠었다. 그런데 그 동네 아이들은 평소에 그런 개들을 하룻강아지 다루듯 했다. 개들은 이미 기선이 제압된 것이다. 놈은 나를 노려보더니 슬금슬금 다가왔다. 그놈은 본능적으로 내가 수도국산 아이가 아닌 것을 아는 것이었다. 아, 주위에 그 흔한 짱돌 하나 없었다. 돌팔매질 할 수 없는 다윗은 결코 골리앗을 이길 수 없었다. 36계 밖에 방법이 없었다. 뒤로 돌아서서 내처 줄행랑치는데 잠시 후 다리가 시큰했다. 세게 물렸다.

울면서 절뚝거리며 집으로 돌아왔다. 자초지종은 다 들은 울엄마는 가위를 들고 나를 앞장세워 수도국산 동네로 올라갔다. 큰 가위를 손에 높이 든 채 엄마가 개 주인에게 소리쳤다. "그 가이새끼 좀 데려오쇼." 주인에게 잡혀 온 개는 한 마리 순한 양 같았다. 엄마는 가위로 듬성듬성 개털을 잘랐다. 집에 돌아와 개털을 그슬려 된장과 이겨서 고약처럼 환부에 발라주셨다. 열흘 후 그 가이새끼의 치흔이 감쪽같이 사라졌다.

서흥초교 쪽 수도국산 비탈길은 '똥고개'라고 불렸다. 송림동 사람들은 이 길을 타고 화수동, 만석동 공장을 다녔다. 고개 옆으로 배추, 호박, 복숭아 등을 키우는 밭이 널려 있었다. 그 밭에 똥거름을 주었기 때문에 '똥고개'라는 이름을 얻은 것이 아닌가 생각된다.

부근에 작은 아버지댁이 있었다. 초등학교 저학년 겨울방학 때 여동생과 이 집에 놀러 간 적이 있다. 밖으로 놀러 나갈 때 동생이 따라붙었다. 빈 배추밭은 겨울에 그 동네 아이들의 놀이터였다. 거름을 채워 놓은 커다란 구덩이는 겨울이 되면 꽁꽁 얼었다. 색깔이나 모양이 흙하고 비슷했다. 그 동네 아이들은 그 웅덩이의 위치를 정확히 파악하고 놀았다.

대형 사고가 터졌다. 여동생이 웅덩이에 빠진 것이었다. 가슴 깊이 정도로 빠졌던 것으로 기억한다. 잡아당겨 빼 놓았더니… 아, 완전 똥 뒤범벅이 된 것이었다. 그 순간 동생의 안위보다는 그 창피함. 나는 앞서서 작은 집으로 돌아왔다. 동생은 뒤에 처져 울며 따라왔다. 작은 어머니는 급하게 물을 데워서 동생을 씻겼다. 하루 종일 작은 집은 똥냄새가 진동했다. 고개 넘어 집으로 돌아왔는데 그 냄새가 따라왔다. 한동안 나는 동생과 한 상에서 밥을 먹지 않았다.

5만 5천 평에 1천 8백 채의 꼬방집들이 다닥다닥 들어섰던 동네. 안방,

건넛방, 마루 할 것 없이 창문을 열면 달과 별을 빤히 볼 수 있었던 동네. 서울의 난곡과 쌍벽을 이루던 우리나라 대표적인 달동네였던 수도국산은 1998년부터 재개발 사업으로 철거에 들어갔고 이후 그 자리에 3천 가구의 거대한 아파트단지 '솔빛마을'이 들어섰다.

주안염전 갯골 저수지

송정로 / 인천in 대표

주안염전, 정확히 갯골 저수지는 취학 전 나의 주된 놀이터였다. 내 기억의 가장 먼 언저리에 남아있는 6~7세 때의 일이다. 그리고 1967년 주안염전은 경인고속도로 공사와 함께 사라져버렸다.

우리 집은 주안1동, 주안역에서 남동쪽으로 걸어서 10여 분 거리로 당시 '인정주택'이라 부르던 피난민 주택가였다. 염전은 간석역 못 미쳐(주안역에서) 철로 건널목을 지나 북쪽으로 조금 걸으면 닿았다. 건널목을 지나면 바로 오른편 습지에 '전매청'이 있었다.

나의 놀이터는 소금을 생산해내는 염전이 아니고 갯골 따라 유입되는 바

닷물을 갑문으로 조절하고 방죽으로 가둬놓은 거대한 저수지였다. 방죽 안의 바닷물은 인근 염전으로 보내지는 것 같았다. 만조 때 가득찬 저수지에서 사람들은 수영을 하고 놀았다. 물이 빠질 때 갯골을 따라 조개나 망둥어를 잡았다. 갑문으로 수량을 조절해 급격이 물이 빠지거나, 밀어닥치지는 않았는데, 그래도 물에 빠져 죽은 사람이 있다 하여 조심스러워 했다.

이곳을 찾는 애들은 대부분 조개를 잡기 위해 모여들었다. 저수지에서는 어른, 아이들이 매일을 조개들을 잡아도 화수분처럼 끊임없이 잡혀주어 신기하기도 했고, 고맙기도 했다. 조개의 생명력(번식력)에 감탄하며 매료돼갔다. 잡는 것은 주로 껍데기가 하얀 바탕에 검게 칠해져 있는 모시조개였다. 모양도 조개답게 아름다웠지만, 흑백의 색도 멋졌다. 갯골 저수지에는 손톱만 한 새끼 조개들도 무지 많았지만, 손아귀에 가득 차는 큰 놈을 거머쥘 때는 환상이었다.

저수지에 물이 많이 빠져 갯벌이 굳어질 때는 저수지 가운데 깊은 갯골 가까이 들어갈 수 있었다. 그리고 호미로 조개를 잡았다. 갯벌 깊숙이 들어간 호미질로 퍼 올린 뻘 사이로 희고 검게 드러나곤 하는 조개에 환호했다. 저수지에 물이 찰찰 넘칠 때는 헤엄을 즐기며 갯벌 사이를 헤집어 손으로 모시조개를 건져 올렸다. 친구들과 함께 갈 때도, 혼자 갈 때도 있었다.

주안염전 갯골 33×21cm Watercolor on paper 2017

　　주안염전 샛골 서수시로 가는 길은 잠자리 천국이었다. 그중에서도 단연
돋보이며, 선망의 대상은 '야모'라 불렸던 왕잠자리다. 몸체도 좀 컸지만,
몸통과 꼬리, 날개마져도 색이 환상적이었다. 지금도 그렇지만 고추잠자
리 너무 흔했고, 보리잠자리도 그리 매력적이지 않았다. 쌀잠자리는 너무

빨랐고, 말잠자리는 좀 흉측했다. 실잠자리도 색깔로 유혹했지만 그때 뿐
이었다. 그러나 왕잠자리는 격이 달랐다. 갖고 싶어 죽을 지경이었다.

 특별한 것은 다른 잠자리들과 달리 왕잠자리는 암컷과 수컷이 어렵지 않
게 눈으로 구분이 됐다는 점이다. 암컷은 꼬리 위 배 쪽에 황갈색이 나고
수컷은 하늘색이 드러난다. 수컷이 눈에 더 자주 띄었는데, 연두색 몸통과
하늘색 배가 절묘하게 배합된 색채에 반했다.

 대개 수컷이 일정 지역 하늘을 빙빙 돈다. 암컷은 보기가 드물고 수컷의
뒤에 붙어 같이 날아갈 때 구별할 수 있다. 중요한 것은, 암컷 한 마리만
있으면 수컷을 잡을 수 있었다는 것이었다. 암컷을 실로 다리를 묶어 수컷
이 보이는 곳에서 빙빙 돌리면 금세 쫓아와 붙는다. 그때 땅에 내리고 손
으로 잡는 것이다. 그때 수컷을 잡기 위해 부르는 노래가 있었다. 지금도
기억나는 대목.

"야모이노 유아시키, 암커엇~ 수커엇~ 매매~ 져줘"

한성백제의 한나루와 인천항의 개항

최정철 / 인하대학교 교수

1. 인천의 개항

송도고등학교 뒤의 연경산 끝자락에 올라 발밑의 한나루와 능허대를 내려다본다. 그리고 고개를 들어 저 멀리 팔미도, 무의도, 영흥도를 바라본다. 지금으로부터 1600여 년 전 연경산에 올라 저 멀리 중국으로 떠나가는 님을 하염없이 쳐다보았을 여인네를 생각해 본다. 또한, 석양에 지는 노을에 떠나갔던 님을 싣고서 돌아오는 배를 보고 너무도 기뻐서 춤을 추었을 여인네를 생각해 본다.

한반도와 만주는 부여(기원전 2세기~494년, 694년간 존속), 고구려(기원전 37년~668년, 631년간 존속), 백제(기원전 18년~660년, 642년

간 존속), 신라(기원전 57년~935년, 878년간 존속)가 모두 건국한 기원전 18년부터 가야(42년~562년, 520년간 존속)가 건국한 42년까지 60년간은 사국시대였으며, 가야가 건국한 42년부터 부여가 멸망한 494년까지 472년간은 오국시대였으며, 부여가 멸망한 494년부터 가야가 멸망한 562년까지 68년간은 사국시대였으며, 가야가 멸망한 562년부터 고구려, 백제, 신라의 삼국이 각축을 벌이다가 고구려와 백제가 모두 멸망한 668년까지 106년간은 삼국시대였다. 따라서, 기원후 초기 600여 년 간의 대부분은 오국시대였으며, 부여사, 고구려사, 백제사, 가야사, 신라사를 균등하게 다루어야 하며, 오국시대의 교류사 속에서 인천 및 인천항의 역할을 재조명하여야 한다.

백제는 한성백제(하남 위례, 기원전 18년~475년, 493년간 존속), 웅진백제(공주, 475년~538년, 63년간 존속), 사비백제(부여, 538년~660년, 122년간 존속)로 구분되며, 미추홀(彌鄒忽)로 불려졌던 인천은 한성백제 수도 위례성(경기도 하남시)의 해양진출 관문 도시였다.

한성백제는 근초고왕(재위 346년 9월~375년 11월) 때 크게 발전하였는데, 경기도, 충청도, 전라도, 낙동강 중류 지역, 강원도, 황해도의 일부 지역을 포함하는 넓은 영토를 확보하였으며, 근초고왕 27년(서기 372년)에 인천의 한나루(인천광역시 연수구 옥련동)에 항만을 개항하고, 능허대를 지어서 여객터미널로 사용함으로써 고대 항만의 위용을 갖추었다. 한나루는 북으로는 백령도를 거쳐서 고구려의 평양성, 국내성, 요녕반도, 서로

는 백령도와 산동성 봉래(연태)를 거쳐서 오호십육국시대 전진(前秦)(351년~394년)의 장안(섬서성 시안), 낙양(하남성), 남서로는 동진(東晉)(317년~420년)의 건강(建康)(현재 강소성 남경) 및 상해, 절강성, 복건성, 광동성, 광서장족자치구, 남동으로는 가야의 김해, 신라의 경주, 왜의 큐슈, 오사카와의 문물교류 및 해외 진출을 위한 기종점 역할을 하였다.

강화군 길상면 온수리에는 한성백제 근구수왕(재위 375년~384년) 7년인 381년에 고구려 승려인 아도화상이 한성백제로 건너와서 창건한 전등사가 있으며, 한성백제 침류왕(재위 384년~385년) 1년에는 동진 승려 마라난타가 한성백제에 처음으로 불교를 전파하여 공인되었다. 즉, 한나루는 중국 동진으로부터 한성백제로 불교를 전파하는 주요 경로 역할을 하였다.

고구려 장수왕(재위 412년~491년)이 427년에 평양성으로 천도하고 남하하여 475년에 한성백제를 몰아내고 미추홀을 차지하여 매소홀현(買召忽縣)으로 명칭을 변경하였다. 사비백제 성왕(재위 523년~554년, 웅진에서 사비로 538년에 천도)이 고구려 양원왕(재위 545년~559년)으로부터 빼앗긴 지 76년만인 551년에 매소홀현을 회복하였다. 그러나, 신라 진흥왕(재위 540년~576년)이 553년에 사비백제 성왕으로부터 매소홀현을 차지하였다. 강화군 석모도에 있는 보문사가 신라 선덕여왕(재위 632년~647년) 4년(635년)에 창건된 것도 신라가 한강 하류 지역을 차지하였기 때문에 생겨난 것이다. 인천은 한강유역의 해양진출 관문으로서 전략

인천 – 한나루 33×21cm Watercolor on paper 2017

적 요충지였기에, 백제, 고구려, 신라가 모두 차지하려 하였고, 신라 진흥왕이 553년에 한강하류지역 및 매소홀현을 차지하여 한나루를 활용하여 수·당(隋唐)과 직통함으로써 고구려와 백제를 멸망시켰다.

이러한 역사적 사실을 기반으로 인천항 개항은 372년이라고 정할 수 있으며, 2017년은 인천항 개항 1645주년이다. 이것은 부산항 개항이 조선 태종이 일본 대마도와 무역을 위해 부산포를 개방한 1407년인 것과 동일한 맥락이다.

통일신라(676~892) 시대는 수도 금성(경상북도 경주시)의 관문인 한주(경인지역) 당항성(경기도 화성시 남양)이 중국 산동성 등두(연태)를 거쳐서 당나라에 이르는 해상로의 중심역할을 하였으나, 지리적으로 한나루도 한주의 관문으로서 거점 항만으로서 역할을 하였다.

고려(918~1392) 시대는 수도 개경(황해남도 개성시)의 관문 예성항(벽난도)이 국제항이었다. 남송 서긍의 고려도경에서 고려 개경 여정도(1123년)를 보면, 중국 절강성 영파에서 출발하여, 흑산도, 안면도, 대부도, 영종도, 석모도를 거쳐서 예성항에 입항하고 있다. 이러한 여정은 석모수로를 이용하여 예성항에 입항하기 위해서는, 밀물을 이용하여 강화도와 교동도 사이의 수로를 통과하여 청주초를 휘돌아 들어갈 수밖에 없기 때문이다. 영종도와 대부도의 중간에 있는 한나루도 문학산의 북쪽에 중심지를 두고 있는 인주 및 경원부(인천)의 관문으로서 거점 항만으로서 역할을 하였다.

조선(1392~1910) 시대는 수도 한양의 마포나루가 관문 역할을 하였으며, 강화도 월곶돈대 연미정이 중간기착지 역할을 하였다. 천척의 배가 떠다녔다고 하는 연미정이 발달한 것은 염하수로를 이용하여 한강입구에 도착한 선박들이 한강을 거슬러 마포나루에 입항하기 위해서 다음 밀물을 기다리면서 머물러야하기 때문이다. 마포나루는 조선시대 초기부터 1883년에 제물포가 근대강제개항되기 전까지 매우 활발하였으나, 그 이후 쇄락의 길을 걸었다. 마포나루와 연미정에 이르는 염하수로의 입구에 위치하고 있는 한나루도 문학산의 북쪽에 청사 및 중심지를 두고 있는 인천도호부(인천광역시 남구 관교동)의 관문으로서 1883년에 제물포가 근대 강제개항되기 전까지 거점 항만으로서 역할을 하였다.

　　한나루는 한성백제 근초고왕에서 의하여 개항된 372년부터 1883년 일본에 의한 제물포 근대 강제개항까지 1511년간 한강 삼각주 해상교통의 주요 거점 항만으로서 역할을 하였다.

2. 인천항의 근대 강제개항

　　1883년에 제물포가 근대 강제개항지로 선정된 것은, 마포나루에 가기 위하여 통과하여야 하는 염하수로가 수심이 낮기 때문에 대형기선(3천톤급 선박)이 밀물을 이용해서도 통과할 수 없어서 수도 한양과 가까운 곳 포구를 선택한 것이고, 한적한 시골 포구이므로 새로운 도시계획을 수립

하여 일본인용 신시가지를 쉽게 조성할 수 있고, 조선인 밀집지인 문학산 북쪽의 인천도호부 및 인근 지역과 멀리 떨어져 있어서 견제가 가능하다는 점 등을 고려한 결정이었다.

　제물포에 강제개항된 인천항은 일제하에서 조수간만의 차를 극복하고 대형선박을 접안시키기 위하여 제1갑거 공사(1911년 6월~1918년 10월)가 실시되었으며, 갑문 폭을 18m로 건설하여 4,500톤급 선박이 접안할 수 있었다. 일제하에서 갑문 폭을 22m로 건설하여 8,000톤급 선박을 접안시키려고 계획한 제2선거 공사는 1935년부터 1945년까지 추진되었으나, 완성을 보지 못했다.

　3. 인천내항의 개항

　해방 이후 박정희 정부는 제물포, 월미도, 소월미도를 잇는 해역 전체를 갑문화하여 인천내항을 개발하는 공사(1966년 6월~1974년 5월)를 추진하였으며, 갑문 폭을 36m로 건설하여, 조수간만의 차를 극복하고 파나마 운하를 운항할 수 있는 파나막스급 5만톤 선박이 접안할 수 있도록 하였다. 인천 내항은 8개 부두 48선석으로 순차적으로 개발되었으며, 인천 내항 4부두는 우리나라 최초의 컨테이너부두로 개장되었고, 5부두는 자동차 전용부두로 개장되었으며, 7부두는 곡물 및 사료 전용부두로 개장되었다.

4. 인천외항의 개항

1980년대 이후 인천상공회의소를 중심으로 물동량 증대 및 5만톤급 이상으로 선박이 대형화하는 것에 대비하여 외항 시대를 맞이하기 위한 여러 차례의 노력을 기울였다.

김대중 정부하에서 국제금융위기를 극복하고자 적극적으로 외국자본을 유치하였고, 그 결과 2001년에 인천 남항에 싱가포르항만공사(PSA)가 투자한 인천컨테이너터미널이 착공되었으며 2004년에 컨테이너터미널 400m가 부분 개장되어 인천 외항 시대를 개막하였고, 2005년에는 선광 컨테이너터미널 407m가 개장되었고, 2006년에 PSA의 인천컨테이너터미널이 600m로 확장하였으며, 2009년에 E1컨테이너터미널 259m가 추가 개장되었다.

2002년에는 인천 북항 설계비가 국회 예결위에서 반영되어 인천 북항 개발이 착수되었으며, 2007년에 철재 부두가 개장되었고, 2008년에는 목재 부두가 개장되면서 순차적으로 총 17선석을 확보하여 인천 내항에서 벌크화물을 인천 북항으로 이전하여 인천 내항 1, 8부두(제물포)를 개방할 수 있는 여건을 조성하였다.

노무현 정부하에서 2007년에 송도국제도시 앞에 컨테이너 선박의 초대형화에 대비하여 대수심을 확보하는 인천 신항 건설계획이 공시되었다.

인천신항 1단계는 2009년에 착공되어 2015년에 선광 컨테이너 터미널 420m가 우선 개장되었으며, 2017년에는 선광 컨테이너 터미널 800m가 완전 개장되었고, 한진 컨테이너 터미널 800m가 2017년 10월에 완전 개장을 한다.

이명박 정부하에서 2012년 인천 남항에 국제여객터미널 1단계 건설공사 실시계획이 승인되어, 2012년에 착공되었으며, 2019년 4월 개장을 앞두고 있다.

5. 인천항의 원시반본

인천항은 2001년 이후 제물포로부터 확대된 인천 내항을 벗어나 인천 남항, 인천 북항, 경인항, 인천 신항, 왕산마리나, 인천 남항 국제여객터미널로 지속적으로 확대되었다.

인천항 개항지인 한나루가 1883년에 한적한 시골 포구인 제물포의 근대 강제개항으로 기능을 상실한 지 132년만인 2015년에 한나루 앞에 인천항의 주력항인 인천 신항이 개장되고, 인천 남항 국제여객터미널이 2019년 4월에 개장됨으로써, 인천항 1, 8부두(제물포)는 부두로서의 기능을 상실하고 친수공간으로 개방하게 된다. 결국, 인위적인 근대 강제개항의 역사가 자연적인 개항의 역사로 회귀하는 원시반본이 되었다.

송도고등학교 뒤의 연경산 끝자락에 올라 발아래 우측으로 펼쳐지는 인

천 남항 국제여객터미널 및 아암 물류단지와 좌측으로 송도 국제도시 넘
어 인천 신항 및 배후 물류단지를 바라보며, 지난 20년 내 인생의 무상함
을 삼킨다. 2017년은 인천항 개항 1645주년이다!

추억 속 가을 운동회 - 측도

임병구 / 인천교육청 정책기획관

'말랑말랑'이라는 단어를 접하고 처음 든 생각.
'몸은 굳었는데 리듬체조?',
'보통 무리가 아니지.'
'무리라는 걸 알면서 대들어 봐?',
'생의 리듬이 끊길 수도 있겠네.'
.........

자판을 두드려 본다만 말랑말랑한 얘깃거리, 떠오르질 않는다. 학생들과 직접 만난 게 2년 전 일. 교실을 떠나면서 도통 글을 쓰지 못했다. 글에 대한 책임이 무겁고, 무거울수록 생각도 딱딱해져 왔을 터. '말랑'은 자연스러운 어떤 준비 상태를 떠올리게 한다. 처음에 가깝지 끝쪽은 아닐 것이다. 나이가 들면서 말랑한 정신 상태를 유지하기란 쉽지 않다. 간간이 철없는 교사를 자처하는 말랑말랑한 어른들을 부러워하는 게 요즘 처지다. 그들의 용기가 아이들과 만날 때 말랑한 교육 이야기, 학교 이야기가 피어난다. 그런 이야기가 많으면 교육이 흥할 테고 없으면 비극이겠다. 흥을 보태도 시원치 않을 판에 기운 빼는 소리는 피해야 할 텐데, 마땅한 얘깃거리가 없다. 난감하고 면구스럽다.

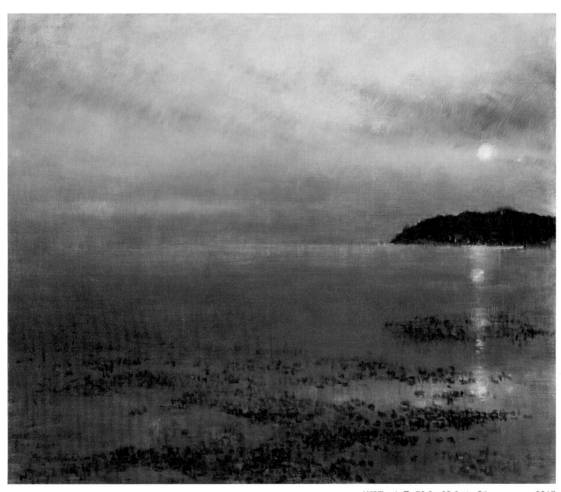

선재도 – 노을 72.2×60.6cm Oil on canvas 2017

남의 얘기를 옮겨볼까 했다. 들려오는 얘기 중 가려듣자면 말랑한 감동이 왜 없겠나. 다만, 옮기는 이로써 내키지 않는 게 문제. '잘 빠진 공산품보다 거칠더라도 수제품'이, 이 꼭지의 취지에 맞겠다는 첫 생각을 양보할 수 없다. 소소한 일상을 되짚어가며 굳이, 내 경험과 남의 경험, 우리의 경험으로 나눠 본다. 내 것이라고 우겨도 될 만한 일들조차 공개해서 밝힐 수 없는 것들이 더 많다. 대안을 제시하거나 제도로 접근해야 마무리가 될 일들이다. 사랑 고백을 하라는데 뒷감당 걱정부터 하는 꼴? 이럴 때 만만한 게 지난 시절 얘기다. 왜 '전원일기'가 장수했겠나. 현실은 대책을 요구해도 추억은 품이 넓으니.

　운동회는 '내 마음의 풍금'처럼 애잔하게 남아 있어서 아름답다. 내 국민학교 시절 가을 운동회는 온 마을 잔치이자 축제였다. 소풍도 마을 행사였고 월동준비도 온 동네가 나섰다. 전교생이 꿩 사냥을 한답시고 산으로 들로 뛰어다닐 때도 마을 어른들이 함께하셨다. 갯벌에 나가 바지락을 캘 때도 손주들 행사를 할머니, 어머니들이 거드셨다. 행사 하나하나마다 여럿이 어울리다 보니 사연이 넘친다. 준비과정도 진진하고 당일 행사를 마친

후에 뒷말까지 풍성하다. 운동회는 학교와 집에서 함께 준비하면서 시작된다. 여학생들은 큰 육각 성냥갑을 구해 부채춤 소품인 족두리 화관을 만들었다. 나는 오재미를 만들기 위해 다 떨어진 양말을 꿰맸다. 완성을 본건 아니지만 조심조심 몇 바늘로도 박을 터뜨리고야 말겠다는 의지가 솟았다.

점심 소쿠리들이 어머님, 할머님들 머리에 얹혀 여기저기서 등장할 때가 장관이다. 오전 행사도 행사지만 점심때 한 바퀴 돌며 맛보는 갖가지 동네 음식이 명절날 저리가라다. 먼 나무 그늘 밑에서는 술판도 벌어진다. 여학생들 부채춤과 남학생들의 집단체조, 학부모님들과 선생님들이 함께하는 계주가 백미다. 의자에 풍선 놓고 엉덩이로 터뜨리기는 해학 한마당이다. 남의 집 어르신 엉덩이를 뚫어져라 쳐다보면서 대놓고 입에 올릴 수 있으니 눈도 흐뭇하고 입도 걸지다. 시상식에서 공책 한 권 못 받은 학생들을 챙겨주는 뒷 인심까지 시골 초등학교 가을 운동회는 즐길 거리 별로 없던 시대, 최고 이벤트였다.

나는 엉덩이로 풍선 터뜨리기를 세 번이나 실패했었다. 급한 마음에 끝까지 꾹 눌러앉지 못했다. 한 번 안 되니 얼굴이 화끈대고 모두 다 내 엉덩이만 쳐다보는 듯해 속이 탔다. 두 번, 세 번, 결국 혼자만 남아 꼴찌로 결승점을 통과했다. '내 마음의 풍선'은 질기게도 오랫동안 마을 화젯거리였

다. '아무개네 손주 누구누구'로 가을 운동회 스타로 등극했다. 가는 곳마다 풍선 하나 못 다루는 엉덩이라며 여러 손이 와 닿았다. 엉덩이를 쓰다듬는 감촉보다 수그린 얼굴에 와 닿는 눈길이 더 따가웠던 기억이 또렷하다.

 가을 운동회가 사라지는 추세다. 몇 주 동안 오후 수업을 전폐하고 운동회 연습을 시키는 일은, 이제 민폐다. 여럿이 힘을 모아 집단체조를 익힌다고 학생들에게 도움이 된다고 여기지도 않는다. 선생님들에게도 운동회 준비는 억지로 해야 하는 잡무가 되었다. 행사장에 나와 천막을 치고 간식거리를 만들어 내는 부모님들이라고 운동회가 반가운 건 아니다. 이전처럼 온 동네가 함께 어울리는 운동회는 일부러 의미를 실어 준비해야 가능한 특별 이벤트가 되었다.

 가을 운동회가 사라져도 학교 행사는 차고 넘친다. 체험 학습이 다양해졌고 학예발표 수준도 일취월장이다. 학부모 참여를 요구하는 행사가 많아 오히려 민원이 생길 지경이다. 동네마다 축제가 생겨 학교가 구심이 될 필요가 없어졌다. 공연장과 공원, 광장은 물론 상업화된 시설들이 문화의 중심이 되었다. 학교운동회가 없어도 가을 하늘 아래 모이고 웃고 떠들썩

한 자리는 많다. 헌데, 옛 가을 운동회가 안겨주던 푸근한 맛은 없다.

 학교가 변해야 마땅하듯 운동회가 바뀌는 걸 뭐라 할 순 없다. 추억의 가을 운동회는 사라질만하니까 사라지는 것이다. 학생들끼리 오순도순 꾸려가는 운동회가 필요하면 새 방식으로 남을 것이고 나름의 추억이 될 것이다. 다만, 아쉬운 것은 학교와 동네의 간극이다. 학교운동회는 학생들이, 선생님들이, 학부모님들이 나서서 살리거나 없앨 수 있다. 근데 그건 학교만의 일이다.

 추억 속의 운동회는 마을이 학교로 들어와 있었다. 교실은 늘 동네 문화 공간이었다. 몇 칸 안 되는 작은 학교였지만 두세 교실을 트면 예식장이 되었다. 동네 어르신 환갑잔치도 교실 바닥에 잔칫상을 펼쳤다. 마을과 학교 사이에 경계가 없었다. 담장도 없는 학교가 사방으로 동네와 닿아 있었다. 가을 운동회는 일회성 이벤트가 아니었다. 학교와 마을이 나누며 쌓아온 교감의 정점이었다. 가을에 결실을 보듯 가을 운동회로 학교에 대한 동네의 마음을 거둬들였다.

 지나고 보니 '내 마음의 풍선'이 터지지 않은 게 다행이다. 동네의 눈길이 풍선에 모여 집단의 기억이 되었다. 그 기억이 내게는 추억으로 남아 있다. 추억 속에서는 부풀어 오른 채 하늘로 둥실 떠오르는 풍선이 가을

보름달만큼 찬란하다. 가을 운동회가 사라져도 마을이 학교에 줄 수 있는 마음은 남기를 기원한다. 그게 꼭 운동회가 아니어도, 품이 많이 드는 큰 행사가 아니어도 좋겠다. 저녁노을을 배경 삼은 학교음악회도 좋고, 하룻밤을 교정에서 새우는 캠프여도 좋겠다. 공유할 얘깃거리로 남아 언젠가는 이렇게 써먹을 수도 있도록.

신포동 랩소디

이종복 / 시인

 물이 있으면 사람이 꼬인다. 한 치 앞을 내다볼 수 없는 황해바다. 그 거대한 물의 형체가 너부데데하게 밟힐만한 거리에 있으면, 어느새 사람은 '사람들'이 된다. 처녀지 인천에서 사람을 살만하게끔 만드는 것은 오롯이 물이었다. 그것이 민물이든 짠물이든 간에 물에서 시작됨으로 물을 쫓아가는 것은 당연한 인사(人事)가 된다. 신포는 새 신(新)자 포구 포(浦)를 써서 붙여진 이름이다. 그러나 터질 탁(坼)자와 갯가에 뿌리를 두어 터진 개로 부르던 것이 신포동의 연원이었으나, 말의 근간을 잇지 못한 채 마치 옛 동인천역 광장 앞에서 공중부양하며 약을 파는 돌팔이 차력사처럼 뜬금없는 이름이 되고 말았다. 단 일 초라도 지면위에 떠 있으면 그게 공중부양 아니냐는 소피스트들의 궤변처럼 어느덧 130여 년 동안, 같은 공간 다른 이름으로 불리게 되었던 것이다. 그것이 신포동의 옛 지명이다.

 조선 말. 격하게 불어 닥치는 이질적 서방 세계의 위세는 소박하고 침잠해 있던 조선 팔도의 어깨에 장질부사 호열자 등에 버금가는 어마 무시한 자본주의의 병인을 주사 놓기에 이르렀다. 병을 줘야 약을 팔 수 있다는 서방의 구태 만연한 논리가 경제 사회 문화 정치 등 전역에 걸쳐 이루어졌던 시기였다. 그들이 보기에 약소하고 보잘것없이 보였겠지만 그래도 저항의 끈을 풀지 않았고, 어설펐던 저항이었으되 가해자에게 엄청난 배상

신포동 랩소디 21×33cm Watercolor on paper 2017

의 악순환으로 이어지던 시기였다. 여하간에 주요 인자의 진원지는 독일, 영국, 미국, 프랑스, 러시아, 청, 일본 등이었다.

당시를 추론해 시인 김수영은 이렇게 말했다. 반세기 전에 조선을 방문해 서유럽 국가들에 한국을 비교적 상세히 소개한 이사벨라 버드 비숍과 뜨겁게 연애하고 싶다고. 낡고 한적한 어촌 마을의 이미지는 비숍에 의해 구체적인 지명과 함께 최초로 문자화되었지만, 시인 김수영을 통해 인천의 이미지가 비로소 미학의 계단을 밟게 되는 단초가 되었던 것이다. 그것이 신포동의 옛 모습이었다.

신포동의 옛 모습은 사진 기술의 진화와 장비의 발달로 무장한 미국과 일본의 작자들에 의해서 더욱 구체화 되고 있었다. 당시 은영사진에 내다박히는 인천, 특히 신포동은 조감도에서나 볼 수 있는 모양새였다. 조감도 또는 오감도의 공통점은 새의 날갯짓 높이에서 바라본다는 점이다. 너와 나는 수평적 연대가 아니고 시선이 내리꽂히는 높은 위치에서의 너와 나의 모습이었던 것이다. 좀 비참해 보이기도 하고 죄다 까발려지는 민낯의 모습으로 보일 수도 있다. 그래서 그들은 그들의 위세 당당한 눈높이에서 인천을 그렇게 내려깔아 봤고 수백 수천 장의 사진들을 여과 없이 남기게 된 거였다.

그런 상황에서 우리 할아버지들은 인천에 정착하셨을 것이다. 초가들이 진을 이루고 그나마 월미도와 인천역이 마주 보이는 곳 무너진 포대와 낡은 포구 위에 새롭게 조성된 근대 개항장 제물포에서 말이다. 돈 없고 빽

도 없어 막막하기 이를 데 없는 생계를 부지코자 내리(내동)에, 터진개(신포동)에, 외리(경동)에 질퍽거리는 갯벌과 젖은 땅에 고단한 족적을 남기셨을 것이다. 그나마 뭣 좀 있는 할아버지들은 문학도호부, 인천 감리서, 화도진, 송림리, 백마장 인근에서 힘 좀 푸셨을 거고, 대대로 옹기를 굽던 할아버지는 터진개 주변 닭전, 신탄전, 어물전 장마당에 약탕관 대자리 셋 두자리 장단지 등을 내다 팔아 근근이 풀떼기를 사 모으셨을 것이다. 고개 들면 초가에 오막들이 게딱지처럼 바글거렸고 빈대와 이가 득실거리는 아이들이 때 묻은 손으로 내다 파는 엿과 떡, 길거리에 나 앉아 먹던 팥죽과 각종 먹을거리들이 저자거리를 메우고 있던 터진개를 애틋하게 동공에 그려 넣을 수밖에 없던 조선의 민초였을 것이다.

 그런 신포동에서 태어났다. 신포동은 모성성 그 자체였다. 하나의 사건에서 비롯되어 일체의 가족사를 일구는 어머니였던 것이다. 아버지도 그랬고 형제 여섯도 그렇게 장바닥에서 뒹굴 듯이 자라났다. 그 후예들 또한 그렇게 성장해 갔다. 인천 감리서가 사라지면서 재판소가 들어섰고 법원 앞마당 잔디밭에서 친구들과 밤 이슥토록 뛰어다니며 놀았다. 눈 내리면 천연스키장을 만들어 화선장, 길정, 행화촌 등 이름난 요리 집 앞까지 미끄럼질을 해댔었다. 공동숙박소 자리 윗집에 유항렬 주택이 삼분지 일가량 잘려나갈 무렵 내동과 신포동을 잇던 길은 대문짝만하게 넓고 커졌다. 이른바 소방도로가 생기면서 아니, 소방도로를 만들기 위해서 그나마 남아 있던 초가와 기와집이 들어섰던 터전들은 졸지에 길의 한 면이 되고

말았다. 살자고 길을 내었고 살자고 만든 집들이 그 길에 쫓겨나 오밀조밀 성냥갑 같은 빌라들로 재단장함에 따라, 시장도 스산해졌고 20촉짜리 외등의 바르르 떨림 현상도 동시에 사라져버리고 말았다. 불과 30여 년 전의 일이었다.

『해가 들면, 햇볕이 들이닥칠까 누르스름한 광목으로 만든 차일에 새끼줄 매달아 이웃이 엮어 놓은 끄내끼에 곁다리로 틀어 묶었고, 해가 저물면 흐릿한 알전구 한 개씩 머금었던 허술한 외등과 낡아빠졌지만 강렬했던 간판들이 여전히 동공에 아른거리기도 했다. 비닐이 폭발적으로 유행하면서 전천후 다용도로 사용했고, 쇠기둥에 두툼한 장막을 씌우던 이른바 현대화된 포장들이 한때를 장식했다는 것도 시나브로 기억해 내고 있었다. 요즘 최신의 아케이드 형태로 시장 전체를 도포해 버리는 상황이고 보면, 옛 그림에 대한 향수는 아스라한 천장 모서리의 거미줄처럼 보잘것없이 변해버리긴 했지만, 그 풍모와 추억은 여전히 성장판을 쌓아가고 있었다.』(굿모닝 인천)

지난 세월의 신포동 일대를 현재와 오버랩 시켜보았다. 신포동에서 반백을 상회하는 세월을 덕지덕지 붙여왔고 신산의 시간이 지난 자리에 더 붙일 건덕지가 있나 없나 쌍심지 켜대는 즈음에 어느덧 2017년을 맞았다. 1926년 7월 1일 인천에서 처음으로 상설공설시장이라는 이름을 내걸고 근대식 재래시장의 불을 밝힌 지도 어언 91년이 되었다. 일본인들이 운영했던 어시장과 화교 1세대 2세대들이 목숨을 걸고 운영했던 각종 잡화점

들과 식료품 정육점들은 이제 그 맥을 찾아볼 수가 없다. 의흥덕 양화점과 3세대 화교 몇이 국적도 애매한 정착민으로 중음신처럼 살아가고 있고, 이름을 개명해 한국인으로 살아왔던 하루꼬(春子) 할머니도 더 이상 사람의 걸음으로는 걸을 수 없는 공간이 되고 말았다.

찐빵 만두 떡볶이 순대 공갈빵 호떡 시루떡 부침개 단팥빵 빈대떡 닭강정 크리미 몰랑 호박빵 칼국수 민어회 쫄면 김밥 팥죽 튀김 피자 김치 수수부꾸미 핫바 감주 야채 오사카 치즈빵 등 먹을거리가 지천에 깔린 틈새로, 늙고 꼬부라지고 백발이 난무하는 묵은 장돌뱅이들이 희끗희끗 눈에 띄고 있다. 고등어 배추 참기름 고춧가루 양은그릇 메리야스 생닭 신발 가방 가게들 주인들이 간헐적으로 기침을 해대고 있는 신포시장은 현재도 변증법의 계단을 거듭 밟는 중이었을까. 그것이 진화이든 퇴보든 간에 사람은 죽었어도 살아나고 시대와 역사는 추억의 갈피를 저미며 빨간 줄을 긋거나 라벨을 달아 '사람이 살고 있었네'를 종말의 순간까지 보여줄 것임에 틀림없다.

전국에 천삼백여 개의 시장이 있다. 거의 비슷한 모양새다. 비슷한 아케이드에 비슷한 먹을거리에 비슷한 좌판에 비슷한 물건들에 비슷한 사람들이 비슷하게 살아가고 있다. 신포동엘 가면 공기가 다르고 신포동에서는 사람들이 눈빛이 다르고 신포동에서 살면 짠 기에 절은 목소리에 심장 소리마저 황해의 중저음 파도를 닮아있는 너른 사람들. 뭐, 그런 사람들 살고 있다는 소문은 없는 것일까.

갯골 바닥에 얼굴을 묻다

이한수 / 시인

몇몇 지인들께서 '똥바다' 사진 전시회에 가신다기에 따라나섰습니다. 가끔은 혼자서도 그 부둣가에 나가보곤 했으니 그 정취를 어떻게 담아냈을까 궁금했습니다. 꽹이부리, 만석 부두가 이웃해 있는 이 동네에는 참 많은 사연이 깃들어 있다고 합니다. 그 사연을 모르고는 그 정취를 공감하기가 쉽지 않을 듯합니다. 악취가 난다고 고개 돌릴 '똥바다'이거든요.

언젠가 직장 동료들에게 우리 직장에서 멀지 않은 곳에 인천의 명물이 있는데 한번 가보지 않겠냐고 운을 띄운 적이 있는데 말은 꺼내놓고 내심 주저했던 기억이 납니다. 그 정취라는 게 공감이 수월치 않을 것 같았거든요. 사람마다 취향이 다르니 정취라는 것도 매끈하게 상품으로 다듬은 게 무난한 세태이지 않습니까. 주저주저하는 자태가 측은했던지 한번 가보자고 따라나서는 동료들이 고맙기까지 했더랬습니다.

북성포구 똥바다 위에 얼기설기 엮어 세운 주점에 들어, 해지는 노을을 보면서 회식을 했는데 의외로 동료들이 그 퇴락한 풍치에 공감하는 듯해 푸짐하게 먹은 음식만큼 마음도 넉넉해졌습니다. 신명이 났던지 '똥바다'라는 제목으로 지은 자작시까지 낭송했습니다. 창밖 난간에 날아와 앉은 갈매기들과 함께 읊조린 졸작이 남부끄럽지 않을 정도로 고즈넉한 정취가 제법 그럴듯했습니다. 그때 낭송한 〈똥바다〉입니다.

북성포구 – 갯골 21×33cm Watercolor on paper 2017

똥바다

세곡미(稅穀米) 산더미로 쌓이던 만석(萬石)부두
미쓰이 그룹 동양방적 공순이들 눈물 바다
상륙함 포화에 불바다 된 레드비치
난쟁이 오막살이 허물어진 낙원구 행복동
똥물을 뒤집어써도 꺼지지 않는 공장의 불빛
세창물산 깡순이들 새벽출정 나서던 뚝방길
기찻길 옆 작은학교 아이들 동네 꽹이부리말
밴댕이 꼴뚜기 파시에 들썩이는 북성포구
사는 게 고달프다 응석 부리러 찾은 똥바다
쪼글쪼글 주름진 손 내미는 할망 개펄

 똥바다 포구에 사시는 주민들 삶의 애환을 담은 사진전 〈Remember
2004〉을 둘러보면서 착각에 빠졌던 모양입니다. '2004년 기억'을 주제
로 한 작품전이라고 대문짝만하게 포스터가 걸려있었는데 작품들을 둘러
보면서 10년 전 사진이란 걸 눈치채지 못했습니다. 똥바다가 10년 전이나
지금이나 별반 달라진 게 없어서일까요. 전시회 뒷자리에서 작가님들과
술자리를 하면서 그 사연을 듣고 나서야 10년 전이나 지금이나 실제 달라
진 게 별로 없다는 걸 알게 되었고 가슴 속이 짠해져 왔습니다.

겉보기에는 예나 지금이나 다르지 않지만 10년 전만 해도 부둣가가 제법 흥성했다고 합니다. 지금은 남아 있는 사람도 별로 없고 사는 게 고달프기만 해 이웃과 잘 어울리지도 않는 적막한 곳이 되어버렸다고 합니다. 10년 전에도 그분들의 고단한 삶에 온전히 묻어 드는 건 되지 않을 일이었겠지만 지금은 난장을 트는 일마저 겉도니 한스럽기까지 하다는 말씀에 가슴이 아려 왔습니다.

이분들의 삶이 풍겨내는 정취를 담는 게 무슨 의미가 있을까요. 다시 물을 수밖에 없습니다. 이렇게 담아낸 이미지로 우린 서로 공감할 수 있는 것일까요. 예술이 한낱 재주에 불과하지 않으려면 이 물음에 답해야 하는 게 아닌가요. 저분들이 말씀해 주지 않는다면 내가 지금 무슨 짓을 하고 있는지 알아낼 도리가 없지 않습니까. 생때같은 자식을 잃은 어미의 상심이랄 밖에요. 고개를 주억거리게 됩니다.

외람된 말씀이지만 작품이 어버이 산소 봉분 같았습니다. 무슨 영화(榮華)를 보자고 저 봉분을 돋웠겠습니까. 삶은 죽음으로써 비로소 온전해질 수 있듯이 이렇게 기억되는 게 예술의 본질이지 않은가. 품 안의 자식이라지만 그 자식 온전히 자라려면 이 품마저 닫아야 하지 않나. 작가분의 말씀과 작품이 밤늦도록 잠 못 이루는 저를 도닥였습니다. 저 갯골처럼……

227

갯골

물밀듯 그득하면 보이지 않지.
파시 선창은 분주하고
일렁이는 물결에 마음이 설레는데
바닥 저 밑으로 흐르는 젖줄이 보일 리 없지.

주름진 개펄 노을로 물들 때,
말 없이 이울어 가는 저 달처럼
선창가 배들이 하나 둘 떠나가고
분분한 속삭임도 멀어져 갈 때,

혼자 남아 흐르는 젖줄을 본다.
썰물 지듯 다 떠나간 뒤에 외로이 남아
마른 젖줄을 드리운 채 어두워가는
주름진 젖무덤에 얼굴을 묻는다.

자유공원

양진재 / 작가

　스무 살의 나, 바다가 보이는 자유공원 광장에 서 있어. 비둘기들이 내 주변에서 괴이하게 울어대며 바닥에 부리를 박고 있지. 비둘기들은 아주 오래전부터 이 공원의 상징처럼 되어 있었어. 이 도시 사람들은 누구나 공원 광장의 비둘기를 기억하지. 광장 옆 슈퍼에서 옥수수 사료를 사서 던져주기도 했고.

　나는 어떻게 여기에 오게 되었을까? 한껏 꾸며 입고 나온 플레어스커트에는 자잘한 안개꽃이 프린트되어 있어. 나는 막 날리기 시작하는 벚꽃나무 아래에서 꽃의 소리를 들어. 검은 고목 한가운데서 피어난 연분홍 꽃의 숨소리를 들어.

　산다는 건, 번데기 같아. 산다는 건, 절뚝거리는 비둘기 같아. 산다는 건, 영원히 녹지 못하는 꽁꽁 언 아이스크림 같아. 말주머니를 허공에 날리고 있지. 산다는 건, 어쨌든 꿀꿀해. 바다에서 불어오는 비릿한 바람이

꽃여울 - 꽃별 48×33cm Watercolor on paper 2017

얼굴을 스쳐. 산다는 건 생을 품은 바람을 온몸으로 맞는 거야. 한껏 감상에 젖어. 스무 살이란 그런 나이니까.

광장을 돌아 나와 공원 벤치에 앉아 있는 할머니와 어린아이를 봐. 할머니는 잠든 아이의 손톱을 깎아주고 있어. 나는 아이인 듯 어른인 아이에게 우리의 첫 만남은 연두야, 하고 말해. 아이는 듣지 못해. 그래도 나는 연두야, 하고 불러. 아이는 졸린 눈을 비비대며 두리번거려. 아이와 나는 꽃잎이 바닥으로 떨어지는 시간만큼 눈이 마주쳤지만 그건 흐르는 눈빛이야. 어느새 손톱을 깎은 아이의 손에 벚꽃잎 몇 장 떨어져 있어.

왜 공원에 올라왔는지, 무엇이 나를 공원으로 이끌었는지도 기억나지 않아. 공원 광장의 비둘기들이 다 사라지고, 슈퍼와 비둘기집도 사라졌지. 아직도 장군 동상만 남아 망원경을 쥐고 있어. 나는 이름도 모르는 꽃 앞에 앉아 흥얼거려.

와서 모여 함께 하나가 되자. 와서 모여 함께 하나가 되자. 물가에 심어진 나무같이 흔들리지 않게. 흔들리지 흔들리지 않게, 흔들리지 흔들리지 않게.
눈물 한 방울이 떨어져. 어깨를 걸며 함께 가자고 했던 이들은 어디에 있는가. 주안공단으로 가는 버스에 올라타 민주노조 건설 임금인상을 외치던 내 목소리. 당찬 목소리와는 달리 달달 떨리던 발끝. 내리기 직전 내게 말없이 주먹을 쥐어 보이던 순한 청년은 어느 공장에서 나사를 박고 있을까. 내 가녀린 어깨는 한껏 움츠러들어.

그는 어디에 있나.

벚꽃 아래를 돌아 나오며 아무도 몰래 슬쩍 입을 맞추던 그는 어디로 가버렸나.

광장을 돌아 나와.

시간은 어느새 셀 수 없이 많이 흘러가 버려. 누군가 끌고 오는 짐자전거에 묶인 소형 라디오에서 노래가 흘러나오네.

헬로 헬로 미스터 몽키.

어쩐지 그 노래가 낯설지 않아. 아주 오랜만에 듣는 노래야. 와락 반가운 느낌마저 들 정도로. 백년도 더 된 이 공원의 늙은 나무들과 잘 어울리는 것도 같아. 벚꽃들도 난분분 지고 있었거든.

나의 스무 살에는 몽키가 있었어. 어딜 가나 몽키를 부르는 소리가 있었지.

헬로 헬로 미스터 몽키.

몽키를 부르는 소리를 들으면 저절로 몸이 흔들거렸지. 아라베스크인가 하는 여자 삼인조 가수들이 그 노래를 불렀어. 모두가 헬로 헬로 미스터 몽키를 부르고 따라서 춤을 췄지. 노래도 춤도 쉬웠거든.

안녕 미스터 몽키. 넌 여전히 빠르고 멋있어. 안녕 미스터 몽키. 넌 어릿광대였음이 분명해. 한때 그는 아주 유명했지. 저 자그마한 늙은 어릿광대 모두가 그의 이름을 알았었지. 지금 그는 이름도 없지만 행복한 늙은이라네. 아이들은 그가 지나가기만 해도 웃지.

노래 사이로 노쇠한 자전거가 끼릭끼릭 관절 기침을 하며 지나가는데 그 노래를 들었던 한 장면이 떠오르는 거야. 스무 살에서 한참을 지나고 지난

몇 년 전이었을 거야. 우리는 목포에서 광주 공항으로, 다시 화순으로 해서 담양의 죽녹원을 들를 계획이었어. 그러니까 광주는 공항에 누군가를 내려주기 위해 들러 가는 곳이었다. 광주에 들어서자 누군가 말했어.

저는 광주를 25년 만에 처음 옵니다. 그때 직장 회장님댁에 들르느라 왔었죠.

누군가 그 말을 받았어.

그러고 보니 저도 아주 오래전에 직장 동료 결혼식 때 광주를 한번 왔었네요.

25년이라니. 광주가 그렇게 먼 도시였나. 그럼 나는 언제 와봤나 따져봤지. 이런, 28년 전이었던 거야. 내가 스무 살 때였으니까.

그때 나는 광주 금남로에 있었어. 도로를 점거하고 학살 규명을 외쳤지. 김남주 시인의 시가 있었어. 지금은 타지 않는 〈타는 목마름으로〉도 있었고. 그 생각을 하자 문득 망월동 묘역을 가보고 싶었던 거야.

오랜 시간이 흘렀음을 알았어. 묘에는 조화로 된 국화가 놓여있었어. 묘비를 훑는데, 묘비 옆 앳된 얼굴의 사진을 자주 만날 수 있었어. 이제 갓 스물이었을 청춘들이었어. 이 아이들 중 누구도 자신의 삶이 이렇게 어린 나이에서 끝나 여기에 묻히리라고 생각하지 않았겠지. 누군가의 가슴은 아직도 타들어 가고 있겠지. 그 생각을 하자 마음이 무거워졌어.

다음날 푸조나무가 울창한 관방제림 한쪽 줄지어 선 노점 어디에선가 몽키를 부르는 소리가 들렸어. 헬로 헬로 미스터 몽키. 낯설면서도 익숙한

노래였어. 내 20대에 몽키가 있었지. 나는 몽키를 소리 내어 불러보지 못했어. 그때의 숨죽인 새벽 골목길이 아직 지지 않은 베롱나무 붉은 꽃으로 남아 있었어.

공원에서 바다로 향해 난 계단을 내려가.

계단 끝에는 바다가 아니라 오래된 작고 낡은 건물들이 옹기종기 모여 있어. 먼지 쌓인 골목을 지나야 바다를 만날 수 있지. 스무 살의 나이는 그 무엇도 확신할 수 없었어. 다만 눈이 부신 듯 아려서 시시때때로 가슴이 저리고, 눈물이 나고 주먹이 쥐어졌지. 생이 어떻게 흘러갈지도 모른 채 말이야. 바다로 향하던 내게로 바람이 불어와. 거친 바람은 치마를 펄럭이게 해. 치마에 프린트되어 있던 꽃들이 벚꽃잎들과 함께 나풀나풀 날아 눈물처럼 먼 바다를 향해 떨어져. 스무 살의 나는 통증이 무엇인지도 모른 채 주저앉아 울었지. 그 울음이 아주 먼 미래의 어느날을 위한 눈물이었다는 걸 그때는 알 수 없었어.

눈 내리는, 양키시장

이설야 / 시인

눈은 내려 쌓여, 집을 지우고
영하(零下)로 내려간 아버지
김장 김치를 얻으러 양키시장 골목 안으로 들어갔다
애들 먹을 것도 없다고 소리 소리를 질렀다
항아리 바닥에서 묵은 김치 몇 포기가 간신히 올라왔다
곰팡이가 버짐처럼 피어있었다
아버진 비좁은 골목의 가로등, 희미하게 꺼져가고
곰팡이꽃 같은 눈이 흩날리고 있었다
그 겨울, 김치 몇 조각으로 살았다

죽은 엄마가 가끔 항아리 속에서 울었다

미제초콜릿, 콜드크림, 통조림이 즐비하던 양키시장
내 몸 어딘가 곰팡이꽃이 계속 자라고 있었다

더이상 키가 자라지 않았다

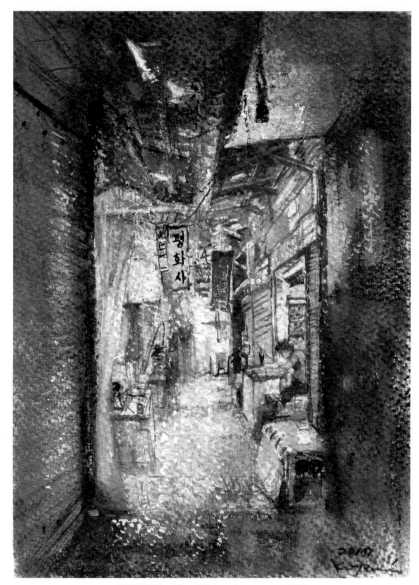

양키시장 21×30cm Watercolor on paper 2017

월미도

조기수 / 시인

　월미도는 인천에 있는 섬이다. 서울에서 인천행 1호선을 타면 종점인 인천역에 내려서 만나는 곳이다. 인천역을 내려 오른쪽으로 돌아서면 월미도는 섬의 흔적을 찾기 힘든 도시의 귀퉁이로 나타난다. 이젠 육화되어 섬이라기보다 육지의 끝이라는 느낌이 강한 곳이다.

　나는 부산에서 태어났다. 어린 시절 부산에서는 푸른 바다가 코앞이었고 마당에 나서지 않아도 창가에 서면 부산항을 들고나는 큰 철선들을 볼 수 있었다. 아침이면 해가 뜨는 항구의 내항에 큰 배들이 분주하게 도착하고 떠나가는 모습들이 눈앞에 펼쳐졌었다. 그러나 태어난 곳을 떠나 이리저리 떠돌며 살아가는 현대인의 습속 탓에 따로 특별히 마음 둔 곳이 있는 것도 아니어서 부산에 대한 느낌이 특별하진 않다. 그저 고향이라는 단어의 추상성으로 혹은 생태적으로 친숙한 곳이라는 느낌 정도가 남아있다. 고향을 애지중지하는 사람들에게 비하면 불행한 처지일 것이다. 사랑하는 일에 익숙하지 않은 것 그것이 불행의 단초가 될 것이기 때문이다.

　고향 부산을 떠나서 처음 서울로 올라온 것이 대입 재수생 시절이었다. 차가운 겨울 날씨에 대학 입시에서 실패를 맛본 처지였으니 고향을 떠나

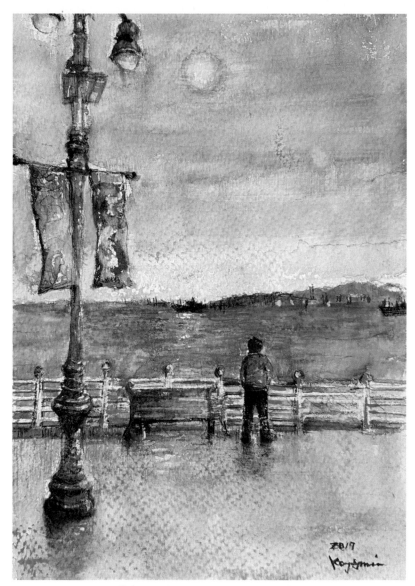

월미도 21×33cm Watercolor on paper 2017

던 시절의 몰골은 처참했을 것이다. 인생의 쓴맛을 제대로 보는 것에다 황당한 객지 생활까지 추가로 선택했으니 서울 생활의 고루함은 지금도 상상하기가 어렵다. 고향을 떠나는 결기의 명분은 서울에 있는 입시학원에 등록을 해서 열심히 공부하고 원하는 학교에 가야겠다는 것이었다. 말 못한 사연으로는 아마도 실패한 스스로를 멀리 유배 보내는 심정도 스며있었을 것이다.

 빈털터리로 서울에 온 나는 마침 서울로 이사 온 고향 친구 집에 무작정 짐을 풀었다. 그 친구도 재수 생활을 막 시작하는 때여서 자연스레 좁은 친구의 공부방에 끼어들었다. 이어서 몇몇 친구들이 더 서울로 와서 재수 생활에 합류하면서 우리는 친구 집의 좁은 방 한 칸에 오글거리는 재수 생 집단을 형성하고 낯설고 추운 재수생 시절을 시작했다.

 아침이면 좁은 마당에서 겨우 얼굴에 물 찍어 바르는 고양이 세수하고 학원으로 달려가는 일상이 이어지던 시절이었다. 그 시절은 전반적으로 궁핍하고 초라한 모습들의 시절이었던 것 같다. 사람들로 미어터지는 버스를 타고 종로로 나가서 학원 현관을 들어서면 하루 종일 문제지와 요약집을 들여다보고 시험치고 확인하는 시간들로 하루가 훌쩍 가버리는 시절이었다.

그러던 어느 날이었다. 사람들에게 이리저리 밀리며 종로를 향해 가는 버스 안에서 문득 나는 왜 여기에 있는가? 라는 철학적?인 의문이 생겼다. 버스 유리창은 추운 바깥 날씨로 밖이 잘 보이지 않았다. 불투명한 유리를 통해서 앞을 내다볼 수 없는 버스 안의 풍경이 현실과 겹치면서 엉뚱한 철학적인 방황을 시작한 것이다. 순간적인 생각이었지만 흔들리는 버스에서의 고민은 예상 밖으로 깊어졌다.

문득, 바다가 보고 싶어졌다. 고향 부산에서는 아침에 눈 뜨면 보이던 것이 바다였는데 서울 생활에서는 볼 수 없었다. 마음이 답답한 것이 마침 바다를 오래 못 봐서 생긴 병인 것처럼 갑자기 바다가 보고 싶어진 것이다. 바다만 보면 모든 것이 해결될 것 같았다. 시내를 향하는 버스는 점점 승객들이 늘어나서 복잡해지고 있었고 나는 점점 답답해지고 있었다.

눈앞에 툭 터진 바다와 수평으로 묵직하게 앉은 수평선을 마주하면 답답함이 해결될 거라는 확신이 커져갔다. 번잡한 버스에서 생각이 길어지다가 번쩍 든 생각은 즉시 실행!이었다. 여기서 가장 가까운 바다가 어딘가 생각을 해보니 인천이 떠올랐다. 한 번도 가본 적 없는 곳이었다. 인천이라… 인천에 가면 바다가 있을 거라는 생각에 미치자 마음이 다급해졌다. 학원으로 향하던 버스에서 내렸다. 길을 묻고 물어서 태어나 처음으로 가보는 인천을 찾아갔다. 학원가던 길에 방향을 바꿔서 바다를 향한 것이다.

어떻게 인천으로 갔는지 무엇을 타고 갔는지 구체적인 행로는 기억나지 않는다. 다만 인천이라는 곳, 바다가 보이는 곳을 묻고 물어서 도착한 곳이 지금의 월미도였다,

바다가 있었다. 월미도에는 발 앞에 출렁거리는 바다가 있었다. 처음 바다를 향할 때의 기대와는 다르게 비 온 후의 흙물 같은 바닷물이 출렁거리고 있었다. 나는 부산에서 보던 푸르디푸른 바다를 상상하며 인천에 닿았다. 하지만 나를 맞은 인천의 바다는 다른 색이었다. 나는 무릎을 치며 지도에서 보던 그 바다의 이름을 생각해 내었다. 황해! 그렇구나… 그래서 황해라 하는구나.

그날 나는 익숙하지 않은 다른 바다를 보고 일상으로 돌아왔다. 인천의 바다가 나름 내게 치유의 기적을 베풀었는지 내 기억 속에 다시 바다를 보러 인천을 찾지는 않았던 것 같다. 그렇게 인천의 월미도는 내게 기적을 베풀었고 나는 분주히 삶의 굴레 속에 잠겨 살면서 점점 인천의 바다, 월미도의 풍경은 내게서 잊혀져 갔다.

삶은 여러 가지 색실로 이어지는 그림책 같다. 황토색의 인천 바다도 내 삶의 한구석을 칠해놓은 풍경으로 남았다. 고향이라고 말하기엔 고향과 너무 소원하게 살아왔다. 태어나 어린 시절을 주로 살아온 곳이라면 여전

히 부산은 나의 고향이다. 그러나 오랜 서울 생활에서 부산과 닮은 가까운 곳은 인천이다. 바닷물의 색이 좀 달라서 그렇지 거의 많은 것이 닮아있다. 사람들이 그렇고 사람들의 마음도 그렇다. 인천은 고향 같고 고향보다 가까운 곳에 있다. 뭔가를 챙겨서 나의 것을 만드는 일에 익숙하진 않지만 인천은 그럭저럭 마음에 자리 잡은 나의 특별한 공간이 되었다. 여기쯤에서 아부성 발언으로 이 글을 마쳐야겠다. 아이 러브 인천!!

씨앗을 뚫고 나온 새싹마냥

김성환 / 웨스트코 기획 대표

세계의 젊은이들이
대한민국의 젊은이들이
인천의 송도에 모여 세상을 향해 외친다.
"락~큰~롤~ 베이 베~"

1997년 5월, 성냥공장과 연탄공장으로 대변되는 짙고 무거운 색채들이
인천을 짓누르고 있었다. 30대 초반 청년의 나이로 인천에 첫발을 내디뎠
던 내게 비친 인천의 모습이 그랬다. 많은 젊은이들은 인천에서 서울로 빠
져나가려고 애썼다. 서울로 가지 못하면 루저가 되는 느낌이 들었던 때이
기도 하다. '향 서울 콤플렉스'라는 말로 그런 상황들을 내 나름대로 해석
하기도 하였다. 그때 나는 서울을 버리고 거꾸로 인천에서의 정착을 시도

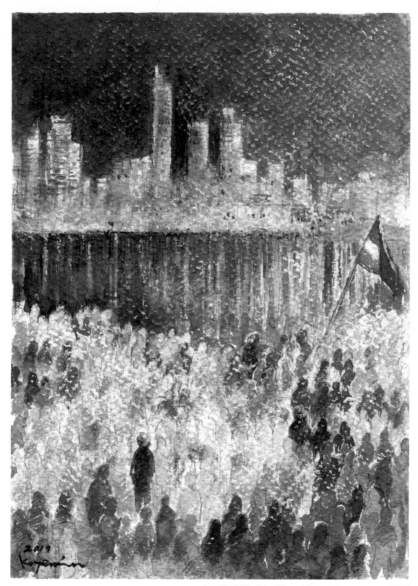

송도 페스티발 21×33cm Watercolor on paper 2017

했다. 서울에서 직장생활을 하고 있을 때, 강남의 논현동에 거주했던 나는 인천에서 출퇴근을 하는 선후배들을 보면서 "참 어렵고 열악한 데서 출퇴근을 하네~."라며 은근 서울에 살고 있는 나 자신을 우월하게 생각했다. 인천에서 새로운 삶을 시작할 거라고는 전혀 예상치 못한 채 말이다.

　낯설던 인천, 지연·학연·혈연이라는 '3연'의 굴레에 어느 하나 속하지 못했던 나는 완벽한 이방인이었다. 연탄과 성냥공장은 이미 자취를 감춘 지 오래였지만, 여전히 인천을 감싸고 있는 보이지 않는 벽들은 녹록지 않게 다가왔다. 하지만 이방인인 나의 존재를 잊고 인천에 몰두하게 만든 것이 있었다. 그건 바로 사진이었다. 변화하는 인천의 모습을 체계적으로 담아내는데 인색했던 당시의 분위기에서 인천의 다양한 매체에 게재된 내 사진들은 인천이 감추어 놓은 속살들을 끄집어내고, 도시에 새로운 활력을 준다는 평가를 받았다. 이방인인 내가 비로소 인천사람이라는 존재감을 갖게 되는 때이기도 했다. 그래서인가 젊디젊은 나이기도 했지만 나는 마치 물찬 제비마냥 종횡무진 인천을 해 집고 다니며 카메라에 변화하는 인천을 담았다. 그때가 딱 20년 전이다. 그 후로 몇 년의 시간이 빠르게 지나갔다. 바쁜 와중에도 뭔가 모를 갈증은 늘 내 가슴 한편에 자리하고 있었지만 여전히 해소되지 않은 채 시간은 흘렀고 그것이 어떤 갈증인지도 명확하게 인식 할 수 없었다.

그 무렵 산더미 같은 풍성한 조개를 선물하며 인천 갯가 사람들의 생계를 책임졌던 그 거대한 송도 갯벌을 매립하고 국제도시를 만들겠다는 야심 찬 계획이 가시화되기 시작했다. 헬기를 타고 첫 인천 항공촬영을 시작한 1998년 이후 4년 만인 2002년 인천에서의 두 번째 항공촬영이 진행되었을 무렵이다. 헬리콥터에서 바라본 매립이 끝난 송도국제도시의 너른 땅이 한눈에 가시권 안으로 들어왔다. 너무나 넓은 규모도 규모지만 '송도정보화신도시'라는 이름으로 만들어진 가상의 미래도시 이미지가 가슴을 설레게 만들었다. 미래의 비전을 담아낸 엄청난 크기의 그래픽이미지가 실사로 만들어져 매립된 송도 땅 위에 점령군처럼 우뚝 세워졌다.

여전히 갈증의 진원을 찾지 못하던 내가 그 이유를 명쾌하게 인식하게 된 때가 바로 그 시기였다. 반쪽으로 나누어진 분열의 땅, 비행기를 타지 않으면 이 땅을 벗어날 수 없는 반도의 한계, 바로 그것이 내 갈증의 근원이었다. 가슴 속 깊숙이 결코 해소되지 않았던 나의 목마름은 바로 세상과 자유롭게 소통할 수 있는 자유를 향한 그리움의 갈증이었다. 송도매립지 위에 우뚝 서 있던 그 한 장의 그래픽 이미지에서 나는 인천이 가진 갈증과 나의 갈증이 어쩌면 같은 것이 아닐까 생각했다. 인천사람들이 나가고 세상 사람들이 들어오는 국제도시가 되면 인천은 그 오랜 시간 동안의 짙고 무거운 이미지를 완전히 벗고 나는 내 가슴속에 내재된 갈증을 해소할 수 있을 것처럼 보였다.

1999년 8월 송도의 여름밤은 세상을 향한 나의 갈증을 한꺼번에 썰물처럼 씻어줄 기대와 설레임의 밤이었다. 지금도 빈터로 남아 개발을 기다리고 있는 송도 대우자동차판매 부지에서 인천 최초의 락페스티벌인 '인천트라이포트락페스티벌'이 열린 것이다. 당시 락페를 즐긴다는 것은 관심 있는 젊은 마니아층에만 해당되는 것으로 여길 때였지만 국내외의 많은 젊은이들이 뜨거운 몸짓, 열정과 땀으로 응축된 에너지를 대놓고 발산할 수 있는 락페를 찾아 송도로 모여들었다.

　　첫해의 라인업은 굉장했다. 자그마한 키에 중학생의 교복이 늘 커서 접어 입어야 했던 사춘기 시절, 탄부의 아들로 태어나 늘 무언가 부족하다고 느꼈던 갈증을 해소하게 했던 것은 락이었다. 그리고 그 가운데 내게 엄청난 에너지로 다가왔던 락의 전설 '딥퍼플'이 있었다. 그런데 그 딥퍼플이 인천의 송도 땅에서 태풍 한가운데를 뚫고 열정적인 공연으로 관객들을 압도했던 것이다. 가슴이 벅찼다. 숨이 멎을 것만 같았다. 미국의 우드스턱페스티벌과 영국의 글래스톤베리, 그리고 가까이 일본의 후지락페스티벌에 견줄 수 있는 대한민국의 락페스티벌이 송도 땅에서 열린 것이다. 락의 전설 딥 퍼플(Deep Purple), 레이지 어게인스트 어 머쉬(RATM), 프로디지(Prodigy), 매드 캡슐 마켓(Mad Capsule Market)등이 라인업에 올랐다. 내겐 이변이었다.

하지만 하늘은 세계와 인천의 젊은이들에게 쉽게 광란의 유희를 허락하지 않았다. 전무후무한 태풍이 첫날 공연부터 락페를 가로막았다. 무릎까지 빠지는 진흙탕을 감내하면서 촬영을 하던 나는 그 빗속에서 세계의 젊은이들이 열정을 사르는 그 현장을 나는 지금도 생생하게 기억한다. 하지만 그런 열정도 꺾이지 않는 폭풍을 벗어날 수는 없었다. 공연은 중단되었고 모든 참석자들에게 티켓비가 환불되었다. 그렇게 끝날 것만 같았다.

락페스티벌이 중단 된 지 꼭 8년만인 2006년 이미 국제도시의 외형을 갖추고 모든 광고와 드라마의 촬영지로 핫 하게 부상하고 있는 송도 땅에서 상설공연장을 갖춘 '인천펜타포트락페스티벌'이 화려하게 부활했다. 그리고 2016년 국내외 80여 팀의 아티스트들이 공연해 참여했으며, 관객만 해도 8만 6천여 명이 다녀갔을 정도로 성황을 이뤘다. 어려운 난제들을 뚫고 이어온 국제도시 송도의 꿈이자 나의 꿈인 락페스티벌은 영국 타임아웃 매거진에 2년 연속 '꼭 가봐야 할 세계 페스티벌 50'에 선정되는 기염을 토했다. 또 2012년부터 2016년까지 5년 연속 유망축제로 선정되기도 했다.

송도는 송도국제도시라는 이름과 열정의 팬타포트락페스티벌의 개최지로 인천의 아이덴티티를 확실하게 자리매김하는 대표적인 랜드마크가 되

었다. 지금도 나는 그 현장에 가까이 있다. 인천의 변화의 중심에 송도 팬타포트락페스티벌의 뜨거운 열정 가운데 포토저널리스트로 활동하는 나의 사진 작업은 늘 행복과 설레임의 순간들로 내게 다가온다.

　한여름의 열기보다 더 뜨거운 젊음의 열기와 열정이 2017년 8월 송도를 다시 한번 뜨겁게 불태운다. 그리고 그 한가운데 인천을 대표하는 사진가로서의 자부심과 긍지를 갖고 나는 또 그 현장에 있을 것이다. 나는 인천인으로 강한 자부심을 느낀다. 인천의 사진가로써 무한 한 행복을 느낀다. 인천에서 포토저널리스트로 활동하는 자체가 나에게는 행운이다. 앞으로 5년이 지나면 15년 전 송도가 내게 설레는 미래를 약속했던 그 2020년이 다가온다.

오늘의 만월산

유광식 / 작가

　세계 각국이 피땀을 튀기며 공놀이를 하던 2002년, 그해 3월에 우리 집은 인천 간석동으로 이사를 왔다. 해양도시라 칭해져 당연히 바다를 접할 줄 알았는데 인천은 서울보다도 높고 넓적한 산세를 자신의 첫 이미지로 나에게 그려 주었다. 구)희망백화점 별관인 주차장 옆에 짐을 푼 우리 집 바로 앞에 동서로 기다랗게 뻗은 산이 하나 있었다. 원래 바다보다는 산을 좋아했고 늘 여름이면 바다가 아닌 계곡이 좋다고 주장하던 촌놈의 유전자는 이곳에서도 어김없이 발현되었다.

　산은 내게 놀이터였고 아지트였으며, 영험한 기운을 줄 거라고 믿던 종

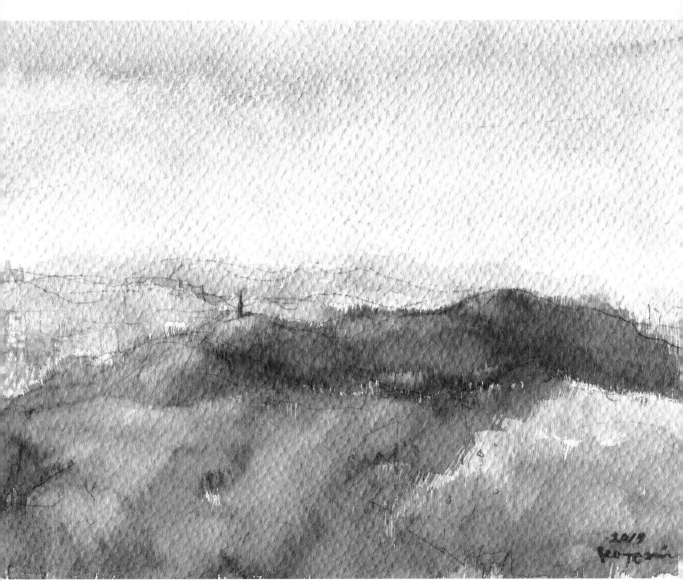

오늘의 만월산 33×21cm Watercolor on paper 2017

교의 형체라고 말하면 너무한 것일까? 어디가 어딘지 모를 낯선 곳에 와서는 그래도 첫 무게중심을 잡아 준 곳이 바로 집 앞 만월산이었다. 그 산에는 쉽게 무너지지 않을 듯한 산의 기세가 있었고 그 아래 옹기종기 모여 사는 사람들은 어떤 은혜를 받고 있는 것 마냥 포근함을 느꼈음을 예상할 수 있었다. 그렇게 그 산은 당분간 서울로 오고가던 5년간 나의 행동을 낯설게 주시했을 것이다. 주안산이라고도 불리던 만월산을 한 번 올라가 보고 싶단 생각이 있었지만 첫 발걸음이 쉽게 떨어지지 않았다. 어떤 이유였을까? 인천은 내게 많은 상상과 체험을 안겨주었지만 먼 미래의 시간을 선뜻 선물하지는 않았던 것 같다. 조직을 떠나 혼자서 개척을 결심하게 되었고, 그제야 나에게 손짓하는 만월산을 오롯이 바라볼 수 있게 되었다.

지도를 보고 탐방로를 확인하는 등 그리 복잡한 절차를 준비하지 않고 잠시 다녀온다는 말이 맞을 정도로 집을 나섰다. 주택가 사이를 통해 약사사 입구로 가는 길엔 점집도 많았지만 비밀스런 주점이 많았는데 그 상호명 때문인지 다른 세계처럼 보였다. '흑장미', '탈렌트', '얼음꽃', '야생마' 등. 한편 약사사 앞 공중화장실 뒤에서 어르신들이 추운 겨울임에도 윷 놀이 아닌 윷놀음을 하고 있었다. 믿음의 게임과 믿음의 기도가 길 하나 사이에 두고 행해지고 있던 점이 묘하다. 앞 주점들이 하이에나처럼 그 돈을 노리고 있는 것도 같았고 말이다. 약사사를 시작으로 오른쪽 방향으로 반원을 그린다 생각하고 능선을 타면 3~40분이면 집에 도착한다. 서쪽 끄

트머리에는 송신탑이 하나 있는데 몇 년 전까지만 해도 그 뒤 작은 초소가 하나 있었다. 그 어떤 지키는 사람 하나 없던 빈 초소는 방황하던 나의 불안처럼 차갑고 초조한 자태로 골바람을 이겨내고 있었다. 홀로 무언가를 생각하며 다짐하기에 간혹 산을 찾았던 것 같다. 2008년, 모든 일을 정리하고 홀로 나아갈 준비를 하며 갈팡질팡하던 시점에 만월산에 자주 출근을 했다. 보온병에 담긴 따뜻한 보리차에 단팥빵을 먹으며 간석, 구월동 일대를 바라보았던 나는 과연 무슨 작정을 했을까. 초반 오르다 보면 커다란 바위를 쇠줄로 꽁꽁 묶어 놓은 장면을 볼 수 있었다. 지금은 계단조성으로 우회되어 있지만 낙석을 방지했던 그 조치가 왜 그렇게 갇힌 나의 마음과 같을까란 생각을 했다. 당시 나는 길을 배회하면서 향후 활동을 점치던 참이었다. 그러니 쇠줄로 단단히 묶인 바위 신세가 내게 얼마나 큰 고민이었을까 싶다. 뒤돌아보면 망자의 영혼이 노니는 골도 나오니 부평 가족공원이 지척이다. 북과 남의 풍경이 이리도 다르니 기묘한 기분을 안고 내려올 수밖에 없다.

만월산이 지금의 인천 남북을 가르는 중간산인 것처럼 그 맛이 여느 산과는 다른 의미로 보인다. 이 산은 나에게 있어 엎어지면 코 닿을 곳처럼 다녔던 자유공원 응봉산과 월미산, 청량산, 계양산만큼의 인기는 없었지만 단단한 나의 버팀목이 되어 준 건 사실이다. 무뚝뚝하지만 친근한 아저씨처럼 말이다. 만월산이 있는 간석동은 인천에 발을 디딘 우리 집의 중요

한 좌표다. 늘 오를 수 있는 가벼움의 높이는 지금도 그렇지만 부담이 없다. 그러면서도 능선을 따라 걸으며 인천을 직시하는 마음을 다지게끔 한다. 멀리 수봉산과 소래산, 문학산, 계양산 등 온 사방을 조망할 수 있지만 자신의 거리와 역할이 어디까지인지에 대한 사색이 뒤따르기도 한다. 그렇다고들 하지 않던가? 산은 인간의 과도한 욕망에 발 걸어 넘어뜨린다고.

유년시절에 산을 대하는 태도와 군대에서의 산의 정서는 달랐다. 하물며 도시에서의 산의 정서 또한 크게 다르다. 내 스스로 산은 산이되 나의 산이라 여기기까지는 많은 시간과 탐험이 필요했던 것 같다. 그 시간들을 온전히 지켜봐 주면서 그 자리 그 곳에 어김없이 있었던 만월산이 좋다. 하지만 이곳에도 간혹 뉴스에서 언급되는 흉악범죄와 약사사 내 납골당 논란, 뒤쪽 부평농장, 만월산 터널 등 산업화 시대로 말미암아 초래된 모습들이 있기는 하다. 또한 간석오거리 부근에 2~30층 높이의 도심형 오피스텔 건물이 들어서면서 만월사의 위엄에 상처가 나고 있다. 하지만 산 정상에서 바라보는 인천의 모습 속에서 그 어떤 건물도 도토리 한 개 높이조차 오르지 못했음을 발견하고는 다시 겸허해지곤 한다.

집에 들를 때마다 잊지 않고 멀리 만월산의 자태를 살펴보곤 한다. 봄에도, 물엿 같은 여름에도, 추적추적 비가 올 적에도, 눈 덮인 냉동 시즌에도

말이다. 얼마 전 빌라 입구의 천하대장군 지하여장군 노릇을 했던 오래된 은행나무 두 그루 중 한 그루가 줄기만 남긴 채 잘려나간 모습에 어안이 벙벙했다. 이유인즉슨, 옆 건물 옥상 위까지 가지가 뻗어 위험하다는 민원에 따른 것이었다. 나머지 한 그루도 담장 균열로 이어질 수 있다는 소견에 따라 조만간 절지작업이 있을 것이란다. 또한 빌라 뒤쪽의 큰 나무들 또한 민원으로 잘렸는데, 어머니는 그 이후로 한여름에 시원하지가 않더라는 이야기를 하셨다. 나무 없는 산이 얼마나 위험한지를 나는 안다. 나무를 없애는 도시의 맛이 내게 어떤 위태로움을 줄까도 고민이 아닐 수 없다. 만월산을 오르며 그렸던 반원, 그리고 살면서 그려갈 반원을 합쳐 큰 원을 그리고 있는 나에게 만월산은 큰 형이자 신뢰이다.

고제민 Ko, Je-Min 高濟敏

서울예술고등학교, 덕성여자대학 서양화과, 한국교원대학교 대학원 미술교육과 졸업
현) 한국미협회원, 영화관광경영고 재직

개인전 – 8회
2017 꽃 여울전 (서담재 갤러리)
2017 인천이야기 (석남갤러리)
2015 엄마가 된 바다 (인천아트플렛폼)
2015 인천의 항구와 섬 (미홀갤러리 /오동나무갤러리 / 갤러리뮤즈)-순회전
2014 기억의 반추 - 인천의 항구와 섬 (유네스코 에어포트 갤러리)
2013 인천의 섬 - 백령도 (백령병원 / 인천의료원 / 영종도서관)-순회전
2012 북성포구 - 노을 (인천아트플렛폼)
2011 색을 벗다 (인천아트플렛폼)

부스 및 아트페어 – 5회
2015 Art fair Ourhistory (인천종합문화예술회관)
2015 안산국제아트페어 (안산예술의 전당)
2014 감각 - 현대미술에 묻다 (인천학생교육문화회관)
2012 인천호텔 아트페어전 (하버파크호텔)
2009 인천 아트페어 (인천종합문화예술회관)

그룹, 해외전

2016 물질과 대화전 (이정아 갤러리)

　　　 한국 · 터키 국제교류전 (인천아트플렛폼)

2015 운니동친구 four (인사동 갤러리 담)

　　　 제물포 예술제 (인천종합문화예술회관)

　　　 인천아트페스티벌 (갤러리지오)

2014 인천 로드맵 전 (학생문화재단)

2013 제3회 평화프로젝트 (백령도 525,600시간과의 인터뷰 /백령도)

　　　 사람과 사람전 (인천학생교육문화회관)

　　　 한국 · 터키 국제교류전 (인천 선광갤러리) 등 다수

연재

인천in - 인천 섬,섬,섬 기획연재 (2016. 3 - 12)

　　　 - 엄마의 바다 기획연재중 (2017.1 - 12)

월간 「굿모닝인천」 섬 시리즈 기획연재 (2017. 1 - 12)

출판

2015 「엄마가 된 바다」 (출판사 헥사곤)

2013 「인천의 항구와 섬」 (출판사 다인아트)

작품소장

인천의료원, 인천내리교회

E. jemin2@hanmail.net